Christine und Ulrich von Heinz

Wilhelm von Humboldt in Tegel

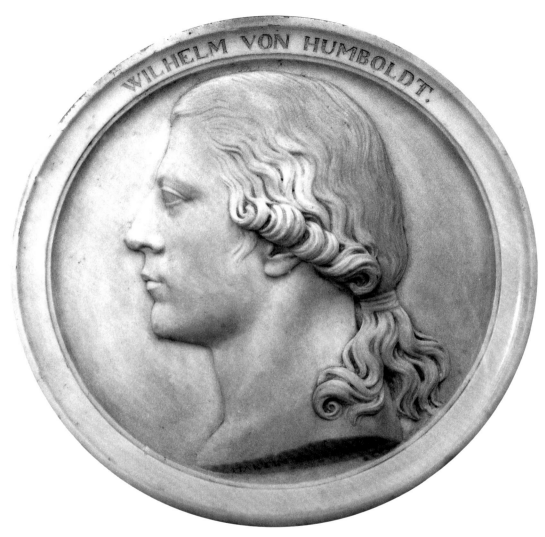

1. Wilhelm von Humboldt, Tondo von Gottlieb Martin Klauer, 1796

Christine und Ulrich von Heinz

Wilhelm von Humboldt in Tegel

Ein Bildprogramm als Bildungsprogramm

Man kann mit Steinen und mit Worten bauen.
Versucht ich habe beides zu erstreben.

Wilhelm von Humboldt, Sonett Nr. 328

Deutscher Kunstverlag

Die Deutsche Bibliothek – CIP-Einheitsaufnahme

Heinz, Christine von:
Wilhelm von Humboldt in Tegel : ein Bildprogramm
als Bildungsprogramm / Christine und Ulrich von Heinz. –
München ; Berlin : Dt. Kunstverl., 2. Auflage 2018
ISBN 978-3-422-94930-0

Gesetzt aus der Garamond Expert
Reproduktionen: connecting people, Starnberg
Druck: Grafisches Centrum Cuno, Calbe
Papier: Focus Art Cream 1,3 fach
Bindung: Kunst- und Verlagsbuchbinderei, Leipzig

© 2018 Deutscher Kunstverlag München Berlin

Für

Anna Sophie
Marie Charlotte
Alexander Georg

Inhalt

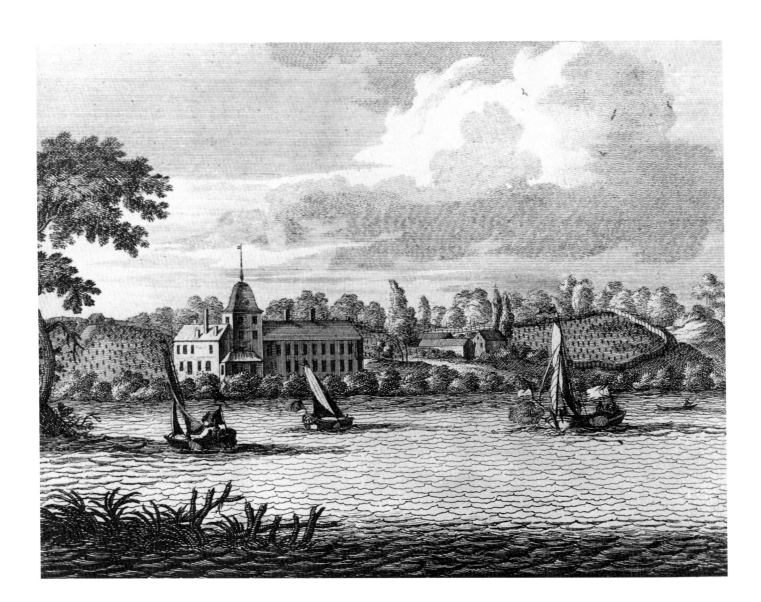

Vorwort

Die erheblichen Verluste an antiken und klassizistischen Kunstwerken im Schloß Tegel, verursacht durch deren Abtransport in die Sowjetunion im Frühjahr 1945, die ständigen Bemühungen um deren Nachweis, Ortung und Rückgabe, und schließlich die glückliche Rückkehr eines Teils der Sammlung von der Ost-Berliner Museumsinsel im Frühjahr 1990 haben zum erneuten Nachdenken über die Bedeutung der gesamten Kunstsammlung angeregt. Stück für Stück trafen Skulpturen und Reliefs wieder im Hause ein, wie dies auf die gleiche Weise 166 Jahre zuvor unter Wilhelm von Humboldt und der Aufsicht Christian Daniel Rauchs geschehen war, und wurden an ihren ursprünglichen Plätzen wieder aufgestellt. Das erforderte viel Umsicht und Nachdenken sowie die Auseinandersetzung mit einer alten, von vorangegangenen Generationen beschriebenen und nun neu zu erlebenden Präsenz. Dabei offenbarte sich mit jedem Schritt ein Teil des ästhetischen Zusammenhanges zwischen diesem einzigartigen Ensemble aus Architektur und Kunstsammlung und den Schriften Wilhelm von Humboldts, dessen Philosophie in Tegel anschaulich geworden ist.

Das Schlößchen Tegel liegt auch heute noch ziemlich versteckt und unverändert dort, wo die freiere Landschaft beginnt, und erweckt – ganz einem alten märkischen Gutshaus gemäß – von der Eingangsseite her keinen besonderen Eindruck. Sein geistiger Anspruch kehrt sich ganz nach innen.

Und auch im Inneren sind der große Anspruch und die enge Verbindung, die jedes einzelne Objekt mit dem anderen sowie mit den geistigen Traditionen des Abendlandes und speziell mit Humboldts Denken aufweist, nicht vordergründig ablesbar, sondern es werden Bildungsinhalte vorausgesetzt, die im 19. Jahrhundert noch selbstverständlich waren.

Als frühe Abbilder menschlicher Charaktere und Eigenschaften ziehen die antiken Kunstwerke den Betrachter aber auch heute noch in ihren Bann. Die mythologische Dichtung der Griechen, die in ihrer großen Schöpferkraft die geistige Entwicklung Europas hervorgebracht hat, ist ebenso Voraussetzung

2. Schloß Tegel, Kupferstich von Pieter Schenk, um 1700

eines Deutungsversuchs wie Humboldts Äußerungen selbst. *Bildung durch Anschauung*, das ist das Motto, das man dieser Sammlung voranstellen möchte.

In Tegel kann Kunst für den, der sich dem Haus als Ganzem interessiert zuwendet, als eine Erweiterung geistiger Dimensionen erfahren werden, die in der Wahrnehmung unserer modernen, schnelllebigen und zweckorientierten Gesellschaft verdeckt sind und selbst im allgemeinen Wissenschaftsbetrieb unserer Zeit leicht verkümmern. Der Ruf nach einer Besinnung auf die Verantwortung des Menschen in der Gesellschaft und in der Welt wird immer lauter. In Wilhelm von Humboldts Landhaus in Tegel manifestiert sich ein Gedankengebäude, das einen anschaulichen Zugang zu dessen Werk vermitteln und gleichzeitig als eine Schule ethischen Verhaltens gelesen werden kann.

ANSICHT VON DER LAGE UND DER UMGEBUNG DES SCHLÖSSCHENS TEGEL.

Entworfen und gezeichnet von Schinkel.

gest. von Wittich.

3. Schloß Tegel, Kupferstich nach einer Zeichnung von Schinkel, gest. von Normand, 1824

Einleitung

»Man kann mit Steinen und mit Worten bauen«

Schloß Tegel ist mehr als das, wofür es gemeinhin bekannt ist. Es ist nicht nur ein noch heute von Nachkommen Wilhelm von Humboldts bewohntes Haus, das trotz Kriegen und Generationswechseln in seiner ursprünglichen Architektur und Einrichtung erhalten werden konnte, und das damit ein lebendiges Dokument der preußischen Wohnkultur des frühen 19. Jahrhunderts geblieben ist. Es ist nicht nur wichtig als das Elternhaus Wilhelm und Alexander von Humboldts, in dem beide Brüder aufwuchsen – Alexander wurde hier auch geboren[1] –, und in dem Wilhelm von Humboldt später wohnte.

Tegel bedeutet darüber hinaus viel mehr: Es ist mit seiner Kunstsammlung, seiner Architektur und seiner Beziehung zur Natur Ausdruck des Denkens Wilhelm von Humboldts.

In unserer Zeit, die sich weit vom Bildungskanon des 19. Jahrhunderts und noch weiter vom universalen Denken dieses großen humanistischen Gelehrten entfernt hat, sind für das Verständnis eines solchen Ensembles Erklärungen erforderlich. Dem heutigen Besucher, der dieses Haus als Museum besichtigt, wie es schon vor 175 Jahren möglich war, ist z.B. die griechisch-römische Mythologie nicht mehr geläufig. Er braucht Hinweise und Erläuterungen, um sich die Philosophie zu erschließen, die sich in diesem architektonischem und künstlerischem Kleinod abbildet. Die einzigartige Bedeutung des Schlosses Tegel liegt darin, daß sein Erbauer mit dessen Gestaltung eine Manifestation seines Geistes beabsichtigte. Wilhelm von Humboldt hat hier *»mit Steinen«* jenen Gedanken Ausdruck verliehen, die er bis dahin in seinen Schriften erarbeitet, für die er aber noch keine zusammenfassende literarische Form gefunden hatte. Bevor er sich nach Tegel zurückzieht und sein Spätwerk in Angriff nimmt, das heißt erneut *»mit Worten baut«*, entsteht in Tegel nach seinen Ideen ein Bau mit einem Bildprogramm, das es heute zu entschlüsseln gilt. Humboldts wissenschaftliches Werk, seine persönlichen Briefe und seine Sonette sind hierfür die Grundlage. Wissenschaft, Kunst und Poesie fließen im Bau des Tegeler Hauses zusammen. Steine und Worte ergänzen einander.

Nach seiner Entlassung aus dem preußischen Staatsdienst zum Jahresende 1819 ließ Wilhelm von Humboldt sein elterliches Gutshaus in Tegel, einige Meilen vor den Toren Berlins gelegen, durch Karl

Friedrich Schinkel umbauen. Der Besucher begegnet hier noch heute seit der Fertigstellung im Jahre 1824 einem Werk, das außen und innen im wesentlichen unverändert geblieben ist: Gips- und Marmorfiguren, mythologische Darstellungen und Porträtbüsten, antike und klassizistische Skulpturen beherrschen die Räume. Man fragt sich, nach welchen Gesichtspunkten Auswahl und Ordnung erfolgten. Ein von Humboldt am 26.12.1834, also nur wenige Monate vor seinem Tode verfaßtes Sonett, macht deutlich, daß es sich nicht um eine rein dekorative Anordnung, sondern um eine bewußte Gestaltung ästhetischen Denkens handelt:

Ich lieb' euch, meiner Wohnung stille Mauern,
und habe euch mit Liebe aufgebauet;
wenn man des Wohners Sinn im Hause schauet,
wird lang nach mir in euch noch meiner dauern.
Vor Augen seh' ich hier Hermeias lauern,
ob Schlaf den Jo-Wächter schon umgrauet,
den Gallier, den sein Weib, von Blut umthauet,
hinsinken sieht mit bittren Wehmuthsschauern,
und viele noch aus der Olympier Kreise,
doch Dich vor allen, die, nach Genius Weise,
Du Hoffnung, giessest Balsam in die Wunden,
und lehrst die Brust in stillen Ernstes Stunden,
dass von der Sehnsucht Schmerz der Tag befreiet,
der Menschendaseyn endet und erneuet.[2]

In Tegel kann also »*des Wohners Sinn*« angeschaut werden. Es ist, wie auch die dem Kapitel als Motto vorangestellten Zeilen aus einem anderen Sonett[3] belegen, gebaute Philosophie. Und gerade die Philosophie Wilhelm von Humboldts kann für uns heute, die wir in kurzgreifendem Nützlichkeitsdenken befangen und zugleich ethisch weitreichenden Fragen ausgesetzt sind, von großem Interesse sein. Denn die Moderne, die uns geprägt hat, ist zwar aus der Aufklärung hervorgegangen, in der auch Humboldt seine Wurzeln hat, durch den technischen und wissenschaftlichen Fortschritt und durch einseitig analytisches Denken ist aber nicht nur die Kluft zwischen Human- und Naturwissenschaften immer größer geworden, sondern auch innerhalb der Geisteswissenschaften sind Sinnzusammenhänge immer weniger bewußt. Wir ahnen, daß tiefere Zusammenhänge bestehen, die bedacht werden müssen, wenn wir uns

als handelnde Menschen in der modernen Welt für unsere Zukunft verantwortlich zeigen wollen. In Tegel offenbart sich der diese Kluft überwindende Denkansatz Humboldts wie in einem Prisma, das die Strahlen aus unterschiedlichen Richtungen seiner Schriften zusammenfaßt.

Humboldt in seiner Zeit

Humboldt lebte in einer Zeit des Umbruchs. Das gilt in politischer und gesellschaftlicher, aber auch in wissenschaftlicher Hinsicht. Grundsätzlich neue Ideen und der Zuwachs an Informationen waren um 1800 – wie heute am Beginn des 21. Jahrhunderts wieder – Grund zu Beunruhigung, Spekulation und Neuorientierung.

Die Französische Revolution, die Humboldt im August 1789 in Paris als Beobachter miterlebte, und die Kriege Napoleons, die eine Neuordnung Europas erforderlich machten, an der Humboldt als Diplomat wesentlich mitwirkte, änderten die politische Landkarte und das europäische Bewußtsein dramatisch. Die Aufklärung in ihrer Berliner Form, die Humboldts Jugend prägte, revolutionierte nicht nur die Gesellschaft, sondern führte auch zu einer Spezialisierung des Wissens und damit zu einer Gefährdung der Einheit des Weltbildes.

Der Begriff der *Entfremdung*, der für die Philosophie des 20. Jahrhunderts eine so wichtige Bedeutung hat, wurde von Humboldt bereits in einem wohl 1793 niedergeschriebenen, aber seinerzeit noch nicht veröffentlichten Aufsatz gebraucht. Es komme »*nun darauf an, dass er* (d.i. der Mensch, d. Verf.) *in dieser Entfremdung nicht sich selbst verliere, sondern vielmehr von allem, was er ausser sich vornimmt, immer das erhellende Licht und die wohltätige Wärme in sein Innres zurückstrahle*«[4], heißt es bei Humboldt.

Das »*erhellende Licht*« der Aufklärung ist unverzichtbar. Jedoch ist die Gefährdung der Welt durch eine Verabsolutierung von Rationalität offensichtlich. Das Problem, das auch die heutige Zeit bewegt, ist das der Begrenzung des Machbaren. Die Spezialisierung der Wissenschaften hat zu einem überwältigenden Zuwachs an Erkenntnis geführt, aber im gleichen Maße scheint uns das Bewußtsein für Werte abhanden gekommen zu sein. Solange der Mensch sich in eine universale Ordnung eingefügt sah, die in jeder Hinsicht und in jeder Richtung über ihn hinausging, war er sich seines natürlichen Platzes in einer unveränderlichen und unbestrittenen Rangordnung der Lebewesen und der Dinge bewußt. Der moderne Mensch aber hat das Gefühl für die lebendige Einheit der Welt verloren. Das sinnliche Erkenntnisvermögen, das Andere der Vernunft, gelangt erst wieder allmählich ins Blickfeld der Wissenschaften. Wir brauchen einen durch »*wohltätige Wärme*« erzeugten inneren Halt, eine Wiederkehr der Werte in den Wissenschaften, ein Gefühl für die moralischen Zusammenhänge, um die würdevolle Existenz der Menschheit weiter zu ermöglichen.[5] Diesem Ziel gilt Humboldts Werk.

Die Philosophie Humboldts läßt sich nicht aus einem seiner Bücher oder Aufsätze alleine ableiten. Es gibt keinen Begriff, der sein Denken definiert, oder gar eine Schule, die sich auf ihn beruft. Briefe,

fragmentarische Einleitungen zu nie geschriebenen Werken, Gedichte und Aufsätze beschäftigen sich mit unterschiedlichsten Themen wie Literaturkritik, Verfassungslehre und Bildungsreform, Altphilologie und Sprachwissenschaften, Geschichte und Ästhetik. In vielfältiger Weise war er geistig verknüpft mit den neuesten Gedanken seiner Zeit, die er kritisch weiterentwickelte. Mit Kants Philosophie war er vertraut, ebenso mit Herders Ansichten über die Entstehung der Sprache als freier Erfindung des Menschen. Der Einfluß, den Wilhelm von Humboldt auf Friedrich Schiller ausübte, als er 1794/95 – im *Wunderjahr in Jena*[6] – einige Monate beinahe täglich mit ihm Gespräche führte, läßt sich allenfalls aus den Schriften Schillers erschließen. Durch seinen Bruder Alexander war Wilhelm mit den aktuellen Themen der Naturwissenschaften vertraut. Mit ihm, Goethe und Schiller nahm er – auf der Suche nach der *Lebenskraft* – an anatomischen Vorlesungen und Untersuchungen teil. »*Er lebt und webt in den Cadavern*«[7], berichtete Alexander über ihn. In Paris, wo er mehrere Jahre verbrachte, und in Rom, wo er als Diplomat tätig war, standen er und seine Frau Caroline im Mittelpunkt eines Kreises von bedeutenden Wissenschaftlern, Politikern und Künstlern. Humboldt war an der Gründung der Berliner Universität maßgeblich beteiligt, und er formulierte die Grundsätze der Bildungsreform für Preußen, als der Staat am Abgrund stand. Wegen seiner liberalen Grundsätze wurde er im Zuge der Karlsbader Beschlüsse 1819 aus dem Staatsdienst entlassen. Von Gordon A. Craig ist Humboldt als der bedeutendste deutscher Diplomat neben Bismarck bezeichnet worden.[8] Die moderne Linguistik sieht ihn als den Begründer einer neuen Wissenschaft, der Vergleichenden Sprachwissenschaft.

Diese unterschiedlichen Ansätze machen es schwierig, sich ein Gesamtbild von ihm zu machen. Historiker haben über ihn als Politiker und Diplomaten geschrieben, Germanisten haben seinen Einfluß auf Schiller und Goethe untersucht, Kunsthistoriker sind seinen Auffassungen über Kunst nachgegangen, die Pädagogik hat seine Bildungsidee in den Mittelpunkt gestellt, und die Linguisten haben sich mit seinen Sprachforschungen befaßt.[9]

Letztlich ging es Humboldt darum, die Vorstellung von der Einheit der Welt zu bewahren oder wiederzugewinnen. Während sein Bruder Alexander dies von der Seite der Naturwissenschaften aus zu unternehmen versuchte, waren für Wilhelm anthropologische und gesellschaftliche Ansatzpunkte wichtig. Die oft geäußerte Meinung, Wilhelm von Humboldt habe, im Gegensatz zu seinem Bruder, nur seiner persönlichen Selbstverwirklichung nachgelebt, ist falsch. Die Ausformung der Individualität war für ihn nur das Mittel zu einem höheren Ziel: »*Denn nur gesellschaftlich kann die Menschheit ihren höchsten Gipfel erreichen, und sie bedarf der Vereinigung vieler nicht bloss um durch blosse Vermehrung der Kräfte grössere und dauerhaftere Werke hervorzubringen, sondern auch vorzüglich um durch grössere Mannigfaltigkeit der Anlagen ihre Natur in ihrem wahren Reichthum und ihrer ganzen Ausdehnung zu zeigen. Ein Mensch ist nur immer für Eine*

Form, für Einen Charakter geschaffen, ebenso eine Classe der Menschen. Das Ideal der Menschheit aber stellt soviele und mannigfaltige Formen dar, als nur immer miteinander verträglich sind. Daher kann es nie anders, als in der Totalität der Individuen erscheinen.«[10]

Im Alter von 52 Jahren, reich an wissenschaftlichen, politischen, persönlichen und auch internationalen Erfahrungen und, nach seiner Entlassung aus dem Staatsdienst, befreit von öffentlichen Ämtern, beginnt Humboldt 1820 damit, die linguistischen Studien, mit denen er sich schon lange beschäftigt hatte, systematisch zu vertiefen und sich damit auf ein Spezialgebiet zu konzentrieren. In der Sprache, so hat er nun erkannt, fließen alle kulturellen Äußerungen, alle Mentalitäten eines Individuums wie eines Volkes zusammen. Sie ist darin einem Kunstwerk gleich und der ideale Stoff seiner Untersuchungen, um der zentralen Frage nach der Stellung des Menschen in der Welt nahezukommen. 1820 beginnen auch der Umbau und die Einrichtung von Tegel.[11]

Die Sprachen erforschend erkundet er die Bilder, welche sich die Menschen von der Welt machen, und bauend stellt er mit den Mitteln der Ästhetik sein Weltverständnis dar.

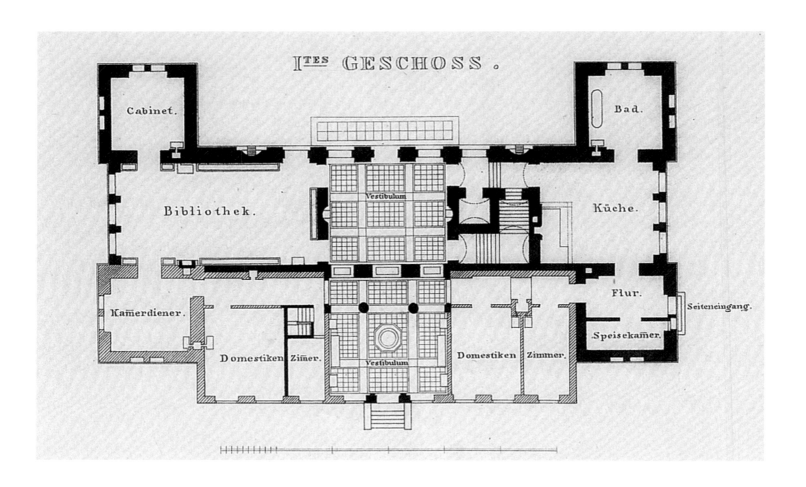

4. Grundriß, Kupferstich nach einer Zeichnung von Schinkel, gest. von Normand, 1824

Schloß Tegel als Wohnung und Museum

Das um die Mitte des 16. Jahrhunderts als Wein- und Jagdgut der brandenburgischen Kurfürsten errichtete Haus kam 1766 in den Besitz der Familie von Humboldt.[12] 1820–1824 wurde es im Auftrag Wilhelm von Humboldts durch die von ihm geförderten Künstler Karl Friedrich Schinkel[13] und Christian Daniel Rauch, mit denen er seit seiner Tätigkeit als Vertreter Preußens in Rom freundschaftlich verbunden war, erweitert und außen wie innen klassizistisch umgestaltet.

Das Haus erhielt zu dem vorhandenen Turm drei weitere, die es begrenzen und den angebauten Teil mit seinen klassizistischen Räumen umfassen. Der dadurch entstandene kubische Bau bewahrt noch die Schlichtheit eines märkischen Gutshauses. Es gibt keine große Auffahrt, keinen Säulenportikus und keinen Wappenrisalit. Der Anspruch des Hauses ist ganz nach innen gekehrt.

Will man den Sinn verstehen, den der Bauherr und Bewohner dieses Hauses der Kunstsammlung und der sie fassenden Architektur hatte geben lassen, dann muß man sich auf das einlassen, was Kunst und Poesie, hier in Form der Mythologie, für Wilhelm von Humboldt und seine Zeit bedeutet haben. Und man muß sich mit dem befassen, was für Humbolodt der Griechische Stil bedeutete.

Die Sammlung besteht aus antiken und klassizistischen, also zeitgenössischen, Marmorwerken und aus Gipsabgüssen nach bekannten und in jener Zeit sehr geschätzten antiken und klassizistischen Werken. Besondere Aufmerksamkeit verdienen die Abgüsse, weil anzunehmen ist, daß in ihnen die Absichten Humboldts besonders deutlich werden, war doch der Erwerb von Originalen nicht nur kostspielig, sondern immer auch zufällig. Es ist auch zu berücksichtigen, daß Gipsabgüsse wesentlich mehr geschätzt wurden als heute und ihre Vorzüge gegenüber einem Original gelegentlich geradezu betont wurden. Man meinte, das makellose Weiß des Abgusses lenke weniger von den plastischen Formen ab als die Zufälligkeiten von Beschädigungen und Verfärbungen an der Oberfläche von Marmororiginalen.[14]

Während in Tegel sowohl Marmororiginale und Gipsabgüsse als auch antike und zeitgenössische Werke nebeneinandergestellt wurden, hat Humboldt bei der Einrichtung des Alten Museums am Lustgarten, das 1830 – also später – eröffnet wurde, ein ganz anderes Konzept verfolgt. Als Leiter der Einrichtungskommission schreibt er hierzu in seinem Abschlußbericht an den König, es würde *»doch angemessen sein, diese modernen Werke einigermaßen abgesondert aufzustellen, wenn sich einmal künftig ihre Anzahl vermehren sollte«*[15], und *»Gypsabgüsse von Statuen«* müssen *»natürlich von dem Königlichen Museum gänzlich ausgeschlossen werden«*[16]. Ging es Humboldt im Alten Museum um die Bildung von Staats-

bürgern, von Laien, wofür seiner Ansicht nach nur höchste Qualität in Betracht kam, so war Tegel als Ort der Anschauung für ihn selbst und für andere intime Kenner der Antike gedacht. Insofern war die Berücksichtigung der zeitgenössischen Kunst in Tegel selbstverständlich, entsprach dies doch einer bereits Anfang des 16. Jahrhunderts begründeten Tradition: Die Antikenrezeption war nicht nur rückwärtsgewandt, sondern mit ihr wurden schon immer Maßstäbe für die Kunst der eigenen Zeit gesetzt.[17] Vor allem kam es Humboldt aber auch darauf an, in Tegel in dem Besucher andere, über eine bloße Kunstbetrachtung hinausgehende Empfindungen und Gedanken auszulösen. Hier sind die Kunstwerke nicht allein als solche von Bedeutung, sondern hier geht es vielmehr um den ästhetischen Zusammenhang, durch dessen Betrachten und Erleben philosophische Erkenntnis vermittelt werden soll.

Humboldt wollte Tegel von Anfang an nicht nur als Wohnsitz sondern auch als Museum einrichten[18], und entsprechend wurde es auch seit 1824 besichtigt.[19] Das entsprach einer Tradition des römischen Altertums, in der Kunstsammlungen nicht allein dem privaten Genuß vorbehalten waren. Für die königlichen Kunstsammlungen wurde diese Auffassung 1815 aktuell, als die Kunstwerke aus Paris zurückkamen und in einer Ausstellung in der Akademie präsentiert wurden. Der Gedanke, daß Kunstbesitz öffentlich zugänglich sein solle, verbreitete sich mehr und mehr.[20] Bis zur Eröffnung des Alten Museums am Lustgarten im Jahre 1830 war Tegel das einzige zugängliche Museum in Preußen, das eigens für eine Sammlung von Antiken gebaut und eingerichtet worden war.[21]

Ein großes Verdienst an der Tegeler Sammlung kommt Caroline, der Frau Wilhelm von Humboldts, zu. Sie gehörte zu den gebildetsten Frauen der Zeit, las Griechisch und Latein, und war mit zahlreichen Künstlern befreundet. Vor allem nachdem Humboldt 1808 Rom verlassen hatte, wo er seit 1802 Vertreter Preußens beim Kirchenstaat gewesen war, um unter Hardenberg am Wiederaufbau des Staates mitzuwirken, bis 1810 und dann bei einem zweiten Aufenthalt 1817/18 entschied sie selbständig, beraten u.a. von Rauch und Thorvaldsen, über Ankäufe, Ergänzungen und Restaurierungen von Antiken. Während Wilhelm von Humboldt in dem bereits erwähnten Abschlußbericht die Auffassung vertrat, »dass man nur solche Statuen ergänzt, wo der Mangel der fehlenden Theile den Anblick und den Genuss des Ganzen fühlbar stört, dagegen diejenigen unrestaurirt lässt, welche, wie z.B. Torsos, auch in Verstümmelung noch ein Ganzes darbieten, und deren Restauration, da man zuviel hinzufügen müsste, eben den Charakter zu verändern drohen würde«[22], ging Caroline mit ihren Restaurierungsaufträgen weiter. Sie war außerdem immer darauf bedacht, die deutschen Künstler in Rom, zu denen sie schon allein aufgrund der längeren Dauer ihrer dortigen Aufenthalte intensivere Kontakte pflegte, durch Aufträge zu unterstützen; so hatte sie großen Anteil am Erwerb und der Restaurierung einzelner Kunstwerke. Das Konzept für Tegel dürfte aber bei allem gedanklichen Austausch des Paares Wilhelm von Humboldt zuzuschreiben sein.[23]

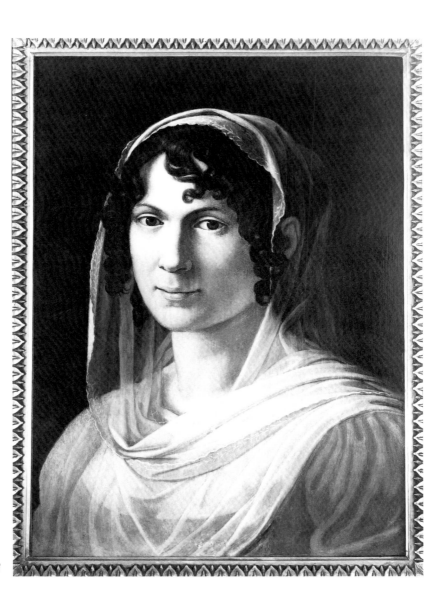

5. Caroline von Humboldt,
Gemälde von Gottlieb Schick, 1808

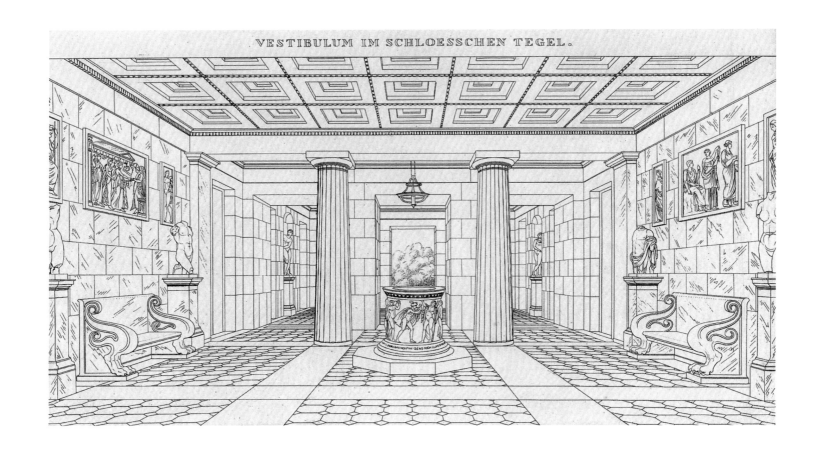

6. *Atrium, Kupferstich nach einer Zeichnung von Schinkel, gest. von Normand, 1824*

Das Innere

Ein Tempel
Das Atrium

Die Eingangshalle (Atrium) wurde von Schinkel als *Vestibulum* bezeichnet und ist der einzige Innenraum, den er neben Grund- und Aufrissen sowie einer Außenansicht von Tegel in seinen »Architectonischen Entwürfen« veröffentlicht hat.[24] Sie verbindet den alten Bau mit dem klassizistischen Anbau und gibt zugleich einen Durchblick frei, der an die Villenarchitektur Palladios erinnert.[25] Der Raum ist durch Säulen und Pfeiler klar in drei Teile gegliedert: Eingang, Verbindungsdurchgang für die Wirtschaftsräume und Gartenraum.

Im Eingangsbereich befinden sich an den Wänden Gipsabgüsse von Reliefs: auf der linken Seite Darstellungen von Zeus (Jupiter) und von Hephaistos (Vulkan) und in ihrer Mitte das Trankopfer des Apollo, auf der rechten Seite das Relief der drei Parzen sowie links und rechts davon Gipsreliefs zweier schreitender Figuren. In der Mitte des Raumes ist ein Marmorbrunnen aufgestellt. Sowohl die Reliefs von Zeus und Hephaistos an der linken Wand als auch das Relief der drei Parzen an der rechten sind Abgüsse nach Originalen, die sich in den oberen Räumen des Hauses befinden. Der Grund dafür, diese Werke hier zu wiederholen, kann nur darin liegen, daß diese Reliefs zusammen mit der übrigen Ausstattung des Raumes einer sorgfältigen thematischen Komposition folgen.

Die Darstellungen des thronenden Zeus und des Hephaistos beziehen sich auf die griechische Mythologie, nach der Hephaistos durch einen Schlag mit seinem Hammer auf das Haupt des Zeus die Geburt der Athene (Minerva), der Beschützerin und Förderin der Wissenschaft und der Kunst, ausgelöst hat. »Sie (ist) … *zur mühsamen Arbeit des Webens, zur Erfindung nützlicher Künste gleich fähig …«,* sie ist zugleich kriegerisch und »*Friedensstifterin*«[26].

Das Thema des Trankopfers des Apoll hat eine besondere Rezeptionsgeschichte. Das Original, von dem der Tegeler Abguß genommen wurde, stammt aus der Villa Albani in Rom und befindet sich heute im Pergamonmuseum in Berlin. Es unterscheidet sich nur unwesentlich von dem in der Villa Albani noch vorhandenen berühmten *Kitharödenrelief*, das Winckelmann 1764 über dem Vorwort seiner »Geschichte der Kunst des Altertums« abbilden ließ.[27] Beide Reliefs zeigen Apoll mit der Lyra, dessen Schwester Artemis und deren Mutter Leto, wie sie Nike (Victoria) ein Trankopfer darbringen. Die

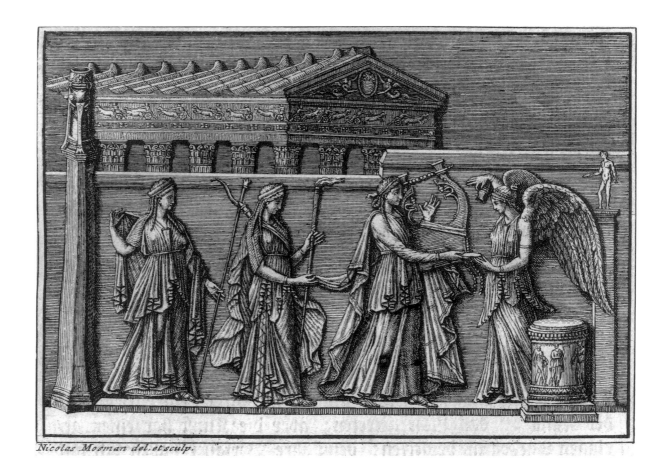

Nicolas Mosman del. et sculp.

7. *Kitharödenrelief, Kupferstich von Nicolas Mosman, aus: Johann Joachim Winckelmann,*
Geschichte der Kunst des Alterthums, Dresden, 1764

Gemilderte Vernunft: Das Andere als Ergänzung
Das Arbeitszimmer

In dem sich an den Gartenraum links anschließenden Arbeitszimmer, von Schinkel in seinen »Architectonischen Entwürfen«[49] als Bibliothek bezeichnet, befinden sich weitere Gipsabgüsse von antiken Werken – von der *Venus von Milo*[50], der *Venus vom Capitol*[51] und vom Kopf der *Athena Hope*[52] – und klassizistische Bildwerke wie der Abguß der Kassandra aus einer Gruppe mythologischer Darstellungen, die Friedrich Tieck für den von Schinkel eingerichteten Teesalon im Berliner Schloß geschaffen hatte[53]. Sie ist eine als eine Abwehrende dargestellt. Ein Relief von Christian Daniel Rauch mit einer auf einem Adler über den befreiten niederländischen und belgischen Festungen schwebenden Viktoria[54], die Humboldt aber nicht so sehr im Hinblick auf die Befreiungskriege, sondern in Goethes Sinn als »*Göttin aller Tätigkeiten*«[55] verstanden haben wird, und die Parze Atropos von Asmus Carstens[56] sowie Abgüsse von zwei Metopen des Parthenontempels in Athen stehen in einem spannungsvollen Zusammenhang zur Kassandra. Auf dem Schreibtisch sind noch zwei kleinere Antiken, eine Doppelherme von zwei männlichen Köpfen[57], einem jugendlichen und einem älteren, und ein Siegeskranz[58] zu sehen. Humboldt begeisterte sich vor allem für die beiden links und rechts neben dem Bücherschrank aufgestellten weiblichen Torsi aus parischem, also griechischem Marmor. Aus Athen stammend sind sie 1807 von Humboldt in Rom gekauft worden. Sie gehörten zum Besten, was aus dem Altertum übriggeblieben sei, und kaum ein anderes Werk gäbe einen so reinen Begriff weiblicher Schönheit, vermerkt Humboldt.[59] Es sind Grazien oder Chariten[60], also mythologische Gestalten, die zum Gefolge der Venus gehören und die deren Reize vervielfältigen.[61] Nach Moritz sind sie »*die Wesen, welche das Band zwischen Göttern und Menschen knüpfen*«[62].

Die Aufstellung der großen, fast erdrückenden Gipsabgüsse und der beiden Torsi weiblicher Gestalten in einem für die wissenschaftliche Arbeit genutzten Raum – in Humboldts letzten Jahren entstanden hier seine linguistischen und sprachphilosophischen Arbeiten – ist bemerkenswert. Zu Humboldts Zeit muß die Wirkung der Kunstgegenstände noch vorherrschender als heute gewesen sein, da sich die »*meisten Bücher*« in den beiden anschließenden Kabinetten befanden.[63]

Der Horizont wissenschaftlicher Arbeit wird durch die Darstellungen der Venus, die das fruchtbar Weibliche symbolisiert, gleichsam erweitert. Gleichzeitig gewinnt die wissenschaftliche Arbeit durch den der Venus zuzuordnenden und vor dem Arbeitszimmer aufgestellten Amor an Ordnungskraft und schöpferischer Weite, war dieser doch »*vor allen Erzeugungen da, und regte zuerst das unfruchtbare Chaos an,*

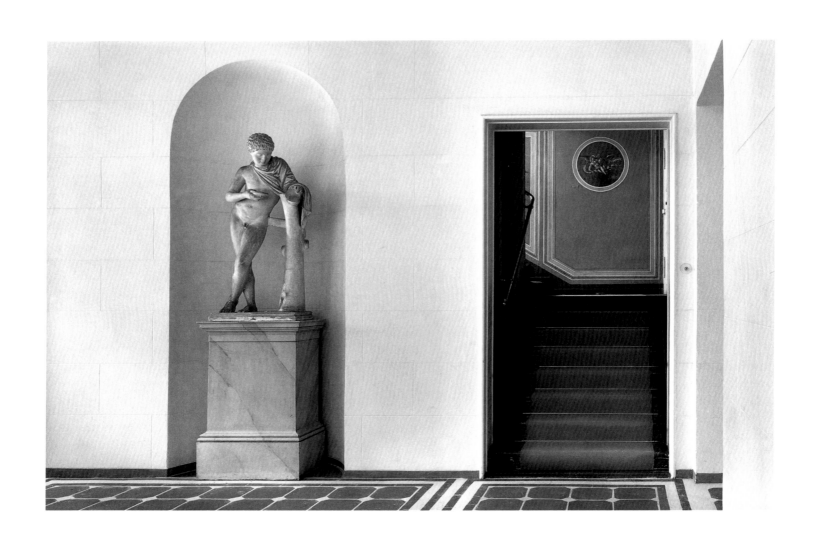

9. Ganymed mit Blick ins Treppenhaus

daß es die Finsterniß gebahr, woraus der Aether und der Tag hervorging«[64].

Die Natur des Menschen wird durch die Pole Rationalität und Sensualität bestimmt. *»Alle Kraft des Menschen«* stammt *»ursprünglich aus seiner Sinnlichkeit«*[65] heißt es in der berühmten, erst nach Humboldts Tode vollständig erschienenen Abhandlung über die Grenzen der Wirksamkeit des Staates. Die Einbildungskraft, ein zentraler Begriff in Humboldts Denken, wird – anders als bei Kant – zur Wurzel beider Pole. Und die Kunst sah Humboldt daraus hervorgehend gleichsam als dritte Kraft zwischen Vernunft und Sinnlichkeit an. Bereits Winckelmann war der Auffassung gewesen, daß das Ästhetische auf Ethisches einwirke und beides einander bedinge. Diese Überzeugung wird bei Humboldt wie folgt formuliert: *»Ausbildung und Verfeinerung muss das bloss sinnliche Gefühl erhalten durch das Aesthetische. Hier beginnt das Gebiet der Kunst, und ihr Einfluss auf Bildung und Moralität«*[66]. Auch die Vernunft bedarf jedoch der Milderung durch Sinnlichkeit, denn sonst bringt das Geistige *»nicht Wärme des Gefühls, sondern ein Feuer hervor, das eben so schnell wieder verlischt, als es aufloderte«*[67], wie Humboldt dies in der für ihn charakteristischen metaphorischen Sprache ausdrückt. Das Ästhetische als Gefühl der Schönheit vermittelt demnach als zentrales Vermögen, das *»alle menschlichen Kräfte erst in Eins verknüpft«*[68], zwischen Sinnlichkeit (Empfindung) und Vernunft (Moralität).

Neben diesen Polen, die nach Humboldt der schöpferischen Kraft des Ästhetischen bedürfen, um dem Individuum zu einer harmonischen – und damit moralischen – Existenz zu verhelfen, betont Humboldt eine weitere Polarität, die des Männlichen und des Weiblichen, die in ihrer Trennung für sich alleine die vollendete Schönheit und Vollkommenheit nicht erreichen können: *»Und eben so wie das Ideal der menschlichen Vollkommenheit, so ist auch das Ideal der menschlichen Schönheit unter beiden (ergänze: Geschlechtern) auf solche Art vertheilt, dass wir von den zwei verschiedenen Prinzipien, deren Vereinigung die Schönheit ausmacht, in jedem Geschlecht ein anderes überwiegen sehen, wenn sie nicht beide Eigenschaften in sich vereinigte«*[69]. Das *»Ideal reiner Weiblichkeit«* findet sich in der Gestalt der Venus.[70]

Kant bestimmt in *»Das Ende aller Dinge«* die Liebe als *»freie Aufnahme des Willens eines anderen unter seine Maxime«* und nennt dies *»ein unentbehrliches Ergänzungsstück der Unvollkommenheit der menschlichen Natur: denn, was einer nicht gern tut, das tut er so kläglich, … daß auf diese (die Pflichterfüllung) … nicht sehr viel zu rechnen sein möchte«*[71]. Aber *»alles, was wir mit Wärme und Enthusiasmus ergreifen, ist eine Art der Liebe«*[72], sagt Humboldt. Nicht nur im Sinne der Motivation, sondern auch in Humboldts Umkehrschluß, daß die Vollkommenheit des Menschen, seine Einheit, nur in der Ergänzung von Männlichem durch Weibliches und von Weiblichem durch Männliches gegeben sei, erscheint die Göttin der Liebe in der Bibliothek.

Es war für Humboldt folgerichtig, in dem Raum für die streng wissenschaftliche, d.h. vernunft-

bestimmte Arbeit das größtmögliche Gegengewicht zu haben, nämlich Kunst, dargestellt in den Skulpturen der Venus und ihrer Begleiterinnen, der Chariten. Die auf den Verstand beschränkte Tätigkeit wird in einer gleichsam doppelten Spiegelung, sowohl durch Kunst als auch durch ihren Gegenstand, die Darstellung von weiblichen Figuren, so weit wie nur irgend möglich auf das allgemein menschliche Ideal verwiesen. Das zu erstrebende Gleichgewicht von Verstand und Sinnlichkeit, von *»Licht und Wärme«,* ist hier dargestellt.

Von dem Gartenraum, der als Cella eines der Kunst als Schöpferkraft geweihten Tempels verstanden wird, führt der Weg in das nach Entwürfen von Schinkel ausgemalte schmale Treppenhaus. Er führt vorbei an der bereits erwähnten Statue des Ganymed und einem Bild wiederum des Ganymed an der Wand des ersten Treppenabsatzes hinauf in den Antikensaal, das eigentliche Museum.

Nach der antiken Mythologie hatte sich Zeus in einen Adler verwandelt und Ganymed, den schönsten aller Sterblichen, aus Liebe in den Olymp entführt, wo er als Mundschenk den Göttern diente.[73] Darstellungen Ganymeds sind deswegen Allegorien für die Liebe, aber auch für die Schönheit und die Kunst. In der Gestalt des Ganymed wird – in den Worten von Karl Philipp Moritz – die *»Sehnsucht nach dem Genuß eines höheren Daseyns«*[74] versinnbildlicht.

Das gemalte Rund auf dem ersten Treppenabsatz geht auf das von Annibale Carracci im Palazzo Farnese in Rom gemalte Deckenfresko zurück, das zu einem Zyklus mit den Liebestaten des Zeus gehört. Die einzelnen Bilder dieses Zyklus wurden als Hinweise auf die neuplatonische Auffassung von Eros als der göttlichen, das Universum belebenden Kraft gedeutet, die sich des tugendhaften Menschen annimmt.[75] Ähnliche Gedanken liegen Mozarts »Zauberflöte« zugrunde, für die Schinkel 1815 Dekorationen entworfen hatte. Wie ein Zitat aus einer dieser Dekorationen, dem Bühnenbild zum Palast der Königin der Nacht[76], erscheint der Sternenhimmel im Treppenhaus von Tegel. Das Blau des Himmels wölbt sich über dem erdfarbenen Ocker und dem Grau der marmorierten Wände, so daß sich der Gedanke an den Kosmos, in der griechischen Antike das Modell der Ordnung und der Vernunft, einstellt.

Der Weg führt also sinnbildlich hinauf von dem als Fundament angeordneten Bereich der Wissenschaft hin zu dem höheren Bereich der Kunst, dem Ideal der Vollkommenheit.

Leben und Vergänglichkeit
Der Blaue Salon

In der Erwartung, so vorbereitet nunmehr das eigentliche Museum zu erreichen, kommt man aber zunächst in den in der Mitte des Schinkelschen Anbaus gelegenen Bereich des Wohnens, den Blauen Salon, das Wohnzimmer der Familie. Es wird deutlich, daß das Haus mindestens gleichberechtigt dem Wohnen gewidmet ist, dem familiären Wohnen mit der Kunst.[77] Das zeigt sich vor allem an der schönen, fast lebensgroßen Statue in der Nische: ein antiker Torso, den Rauch 1809 in Rom zu einer einen Krug tragenden schreitenden Quellnymphe (Anchirrhoe), Begleiterin der Diana, ergänzt hat. Dabei modellierte er den Kopf als Porträt der ältesten Tochter Caroline.[78] Tatsächlich dürfte es sich bei dem Torso, wie auch Rauch später vermutete, um die Darstellung einer tanzenden Muse handeln, die in hadrianischer Zeit entstand.[79] Das Werk war an der Ponte Molle in Rom gefunden und von Humboldt gekauft worden, kurz bevor er Rom verließ. Die Restaurierung war dann ganz die Entscheidung seiner Frau Caroline. Da sich eine vergleichbare Skulptur mit einer entsprechenden Bezeichnung im Louvre befand, entstand die Vermutung, es handele sich um die Quellnymphe Anchirrohe.[80] Antike und klassizistische Kunst sowie persönliche Erinnerung fließen in der Skulptur zusammen, ganz im Sinne des Bemühens um einen eigenen Zugang zum Altertum und seiner Kunst, zur Erkenntnis schlechthin.

Auf den Konsolen über den Türen des Blauen Salons stehen Gipsabgüsse von vier Skulpturen aus der bereits erwähnten Gruppe von fünfzehn mythologischen Figuren, die Friedrich Tieck 1825 bis 1827 für den von Schinkel gestalteten Teesalon des Kronprinzen im Berliner Schloß geschaffen hatte. Neben der Kassandra für das Arbeitszimmer ließ Humboldt für den Blauen Salon Gipsabgüsse von den Darstellungen des Odysseus und des Achill, der Persephone (Proserpina) und der Omphale ausführen. Hier dürften demnach andere Überlegungen wichtig gewesen sein als für die Dekoration des Teesalons, und es stellt sich die Frage nach den Gründen für die Auswahl dieser Figuren.[81]

Mit Achill und Odysseus wird an Homers Ilias erinnert, die im Kern die Geschichte des Achill behandelt, seinen Zorn über die Kränkung durch Agamemnon und seine Rache an Hektor wegen des Todes seines Freundes Patroklos. Mit dem im dreiundzwanzigsten Gesang beschriebenen Triumph Achills endet die Ilias jedoch nicht. Im folgenden Gesang, dem letzten, werden vielmehr die Begegnung zwischen Achill und Priamos, dem Vater Hektors, und deren gemeinsames Ausruhen im Zelt des Achill mitten unter den feindlichen Griechen geschildert.[82] Diese Situation, jedenfalls keine triumphale, mag

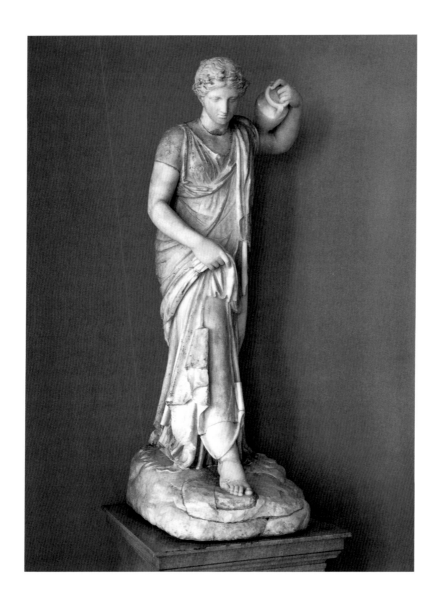

10. *Quellnymphe mit Ergänzungen von Christian Daniel Rauch*

durch Tieck dargestellt worden sein. Die Nachdenklichkeit, die für Odysseus charakteristisch ist, ist eine humanere Eigenschaft als alles Heldenhafte. Es war Homer, der erstmalig in der europäischen Dichtung die Individualität des Menschen mit einer differenzierten Eindringlichkeit zum Thema gemacht hat. Damit beginnen die *»Entdeckung des Geistes«*[83] und die Poesie. Die reine Menschlichkeit kulminiert bei Homer, bevor sie mit der Aufspaltung des Mythos in Philosophie, Religion und Staat wieder auseinanderfällt und seit der Aufklärung nur noch Ursachen und Wirkungen interessieren. Deshalb hat Homer für Humboldt, dem es eben auf die Einheit des Menschseins ankommt, eine besonders große Bedeutung.

Die Poesie erläutert aber nicht nur psychologische Kräfte, sie kann nach Humboldt auch moralisch auf den Menschen wirken, wenn in ihm eine doppelte Grundlage vorhanden ist, nämlich *»1. eine Grundlage der Gesinnung, die Anerkennung sittlicher Pflicht, und der Nothwendigkeit sich dieser zu unterwerfen; dazu religiöses Gefühl, Ueberzeugung von einem höchsten Wesen, Glaube und vertrauende Liebe, Zuversicht, dass mit dem irdischen Tode das wahre Daseyn des Menschen erst beginne …«* und *»2. eine Grundlage der Erkenntniss. Wer nicht über die wichtigsten Wahrheiten oft gründlich nachgedacht, wer nicht Kenntnisse im gehörigen Masse gesammelt hat, der versteht den Dichter nur halb, und auf den übt die Poesie nur eine vorübergehende, leicht von ihm abgleitende Wirkung aus. Er meidet vielleicht das Rohe und Gemeine, aber es bleibt in ihm eine betrübende Leere …«* Die Poesie wirkt *»darin zuerst wie die Sittenlehre und die Religion selbst; sie wirkt mit der Macht, die sie, gerade als Poesie, über den Menschen ausübt. Sie macht aber auch den ganzen Menschen für die moralische Bildung empfänglicher, indem sie ihn gewöhnt in Dingen, die ganz ausserhalb des Gebietes der Sittenlehre und der Religion liegen, nur am Schönen, Edlen und Harmonischen Gefallen zu haben, und das Gegentheil überall von sich zu stossen.«*[84]

In diesen, auf das Individuum bezogenen Zusammenhang fügen sich deshalb auch die Familienbildnisse im Blauen Salon ein: die antike Nymphe mit dem Porträt der Tochter Caroline und die beiden allerdings erst in der auf Humboldt folgenden Generation in die Wand eingelassenen Rundreliefs – links Alexander von Humboldt (Friedrich Tieck, 1828) und rechts Wilhelm von Humboldt (Martin Klauer, 1796).[85]

Ein weiterer Gipsabguß der mythologischen Figuren von Tieck auf der dem Fenster zum Park gegenüberliegenden Seite zeigt Persephone (Proserpina), Tochter der Demeter und des Zeus. Sie war beim Spiel von Hades (Pluto), dem Gott der Unterwelt, der aus der Tiefe auftauchte, überrascht und als seine Braut in den Hades entführt worden. Die Trauer der Demeter über den Verlust ihrer Tochter veranlaßte Zeus zu der Regelung, daß Persephone einen Teil des Jahres in der Unterwelt, die übrige Zeit aber bei den Göttern im Olymp zubringen sollte. Eine gänzliche Rückkehr war ausgeschlossen, weil Persephone bereits einige Körner aus einem Granatapfel im Hades gekostet hatte. Treffend deutet Karl Philipp

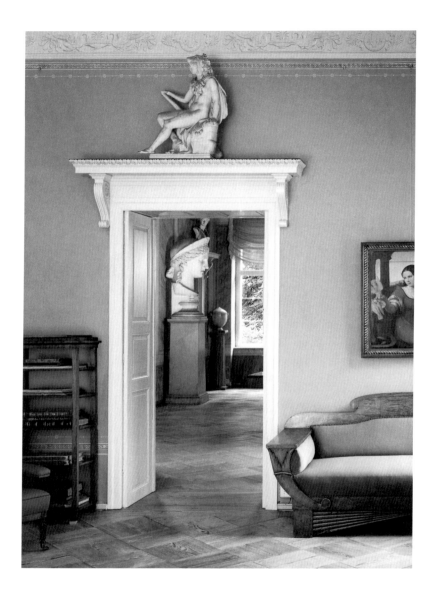

10. *Blick vom Blauen Salon mit Omphale in den Antikensaal auf die Juno Ludovisi*

Moritz diesen Mythos in einer Weise, die auch für Humboldt gültig sein dürfte: »*Durch alle diese Dichtungen schimmern die Begriffe von der geheimnißvollen Entwicklung des Keims im Schooß der Erde, von dem innern verborgenen Leben der Natur hervor. – Es giebt keine Erscheinung in der Natur, wo Leben und Tod, dem Ansehen nach, näher aneinander grenzen, als da, wo das Saamenkorn, dem Auge ganz verdeckt, im Schooß der Erde vergraben, und gänzlich verschwunden ist; und dennoch grade auf dem Punkte, wo das Leben ganz seine Endschaft zu erreichen scheint, ein neues Leben anhebt … Pluto heißt auch der stygische oder unterirdische Jupiter; und mit ihm vermählt sich des himmlischen Jupiters reizende Tochter, in welcher die Dichtung die entgegengesetzten Begriffe von Leben und Tod zusammenfaßt, und durch welche sich zwischen dem Hohen und Tiefen ein zartes geheimnißvolles Band knüpft. – … und bei den geheimnißvollen Festen, welche der Ceres und der Proserpina gefeiert wurden, scheint es, als habe man grade dieß Aneinandergrenzen des Furchtbaren und Schönen, zum Augenmerk genommen, um die Gemüther der Eingeweihten mit einem sanften Staunen zu erfüllen, wenn das ganz Entgegengesetzte sich am Ende in Harmonie auflößte.*«[86]

Aus dem Fenster, das der Proserpina gegenüber liegt, blickt man auf die Säule der Grabstätte mit der Statue der »Hoffnung« (Spes), die eine sich entfaltende Blüte in der Hand hält. Der Zusammenhang von Werden und Vergehen ist ein immer wiederkehrendes Thema bei Humboldt.

Omphale, über der Tür zum Antikensaal aufgestellt, ist eine Figur aus der Heraklessage. Wegen eines Vergehens mußte Herakles auf Befehl der Götter »*sich der wollüstigen Königin Omphale in Lydien zum Sklaven verkaufen lassen, und weibliche Geschäfte auf ihren Befehl verrichten. Hier stellt die bildende Kunst Omphalen mit der Löwenhaut umgeben, und mit der Keule in der Hand … dar*«[87]. Männliche und weibliche Eigenschaften gehen in dieser Darstellung eine Symbiose ein. Damit klingt bereits ein Thema des Antikensaals an, in dem es um das Ideal der Vollkommenheit geht.

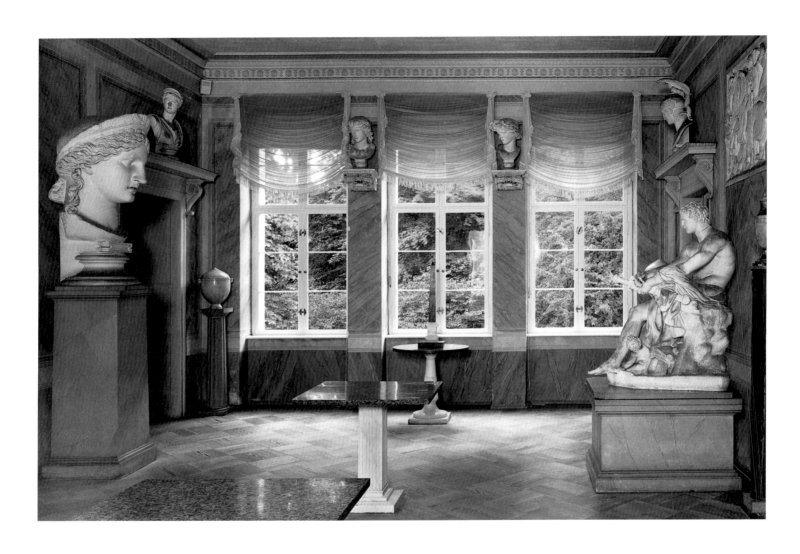

12. Antikensaal, Juno und Ares Ludovisi

Gesteigerte Einbildungskraft: Das Ideal der Vollkommenheit
Der Antikensaal

Der Antikensaal ist das eigentliche Museum Wilhelm von Humboldts. Dieser Saal befindet sich in identischen Abmessungen über dem Arbeitszimmer, so als ob architektonisch zum Ausdruck gebracht werden sollte, daß Erkenntnis nicht nur durch Wissenschaft sondern erst durch nachbildende Anschauung von Kunst als Schöpfungsakt zu erlangen ist.

Die große Bedeutung des Raumes wird wirkungsvoll durch seine Dekoration betont. Die grünlich marmorierten Wände sind so gegliedert, daß sie einen Rahmen bilden für die sich weiß davor abhebenden Gipsabgüsse. Dazu erhöht die Kassettendecke, die mit Sonnensymbolen auf lichtblauem Grund den Blick erweitert, den Saal gegenüber den anderen Räumen. Die Höhe des Raumes entspricht hier, anders als in der Bibliothek, der Größe der Abgüsse, die auf von Schinkel entworfenen marmorierten Holzpostamenten drehbar aufgestellt sind, so daß sie von allen Seiten betrachtet werden können.[88] Alle Skulpturen haben Seitenlicht, anders also als in den bis dahin üblichen langgestreckten Galerien, in denen die Kunstwerke den Fenstern gegenüberstanden oder Oberlicht hatten. Die Möblierung des Antikensaales beschränkt sich auf drei von Schinkel für diesen Raum entworfene Marmortische mit Mittelfüßen aus Carrara-Marmor und Platten aus ägyptischem Granit,[89] die aus Teilen des Obelisken gefertigt wurden, der auf der Spanischen Treppe in Rom steht.[90] Während sich in den anderen Räumen des Hauses Kachelöfen aus der Werkstatt von Feilner befinden, ist hier ein offener Kamin nach einem Entwurf von Schinkel eingebaut, dessen Herstellung 1823 durch Tieck in Carrara in Auftrag gegeben worden war.[91] Er zeigt neben Schwan und Adler, den Symbolen für Reinheit und Herrschaft, zarte Ähren- und Blütenornamente.

Betritt man den Saal, erblickt man zuerst einen Abguß des Kolossalkopfes der Juno Ludovisi, eine im deutschen Klassizismus enthusiastisch bewunderte Darstellung, die vor allem durch Goethes Bemerkung, sie sei wie ein Gesang Homers[92], populär wurde.[93] Im Vergleich mit dem Aufstellungsort, den Goethe für seinen Abguß im Haus am Frauenplan in Weimar wählte, wird besonders deutlich, daß Tegel für diese Kunstwerke gebaut worden ist. Die Skulpturen fügen sich in die Proportionen der Räume glücklich ein. Und die Juno steht an dem Ort, der dem Betrachter den größten Abstand ermöglicht.

Neben Juno (Hera) und Mars (Ares)[94] sind die Gruppe Orest und Elektra[95] und die des *Sterbenden Galliers*[96] sowie einige der Köpfe über den Türen Abgüsse aus der Sammlung Ludovisi.[97] Der damalige Besitzer der Sammlung, Fürst Piombino, war u.a. durch Humboldts Bemühungen auf dem Wiener

Kongreß für den Verlust seines Fürstentums mit der Insel Elba entschädigt worden und hatte seine durch Napoleon nach Paris entführte Kunstsammlung zurückerhalten. Aus Dankbarkeit hatte er Humboldt das Original der Juno zum Geschenk angeboten. Um »so eine antike Göttin (nicht) auf einem Kongress nach dem Norden hin verhandeln und verschachern«[98] zu lassen, hatte sich Humboldt statt dessen diese Abgüsse erbeten. Die Figuren waren berühmt und seit Generationen Gegenstand der Begeisterung für die Antike und für Rom. Die Ablehnung, die Juno als Geschenk anzunehmen, macht deutlich, daß es Humboldt nicht darauf ankam, ein einzelnes, wenn auch noch so wertvolles Original zu besitzen, sondern eine ausreichende Anzahl von Werken, notfalls auch nur in Abgüssen, als Anschauungsmaterial für die Antike aufstellen zu können.[99] Die Sammlung sollte vor allem eine Darstellung von Sinnzusammenhängen sein, mußte also auch eine entsprechende Zahl thematisch miteinander verbundener Kunstwerke aufweisen. Die Kunstsammlung war für Humboldt Studienmaterial, nicht nur für das Studium der bildenden Kunst, sondern auch für das der Poesie. Demzufolge kann der Antikensaal auch als Arbeitsraum, als Studienort intensiver Antikenbetrachtung mit dem Ziel humanistischer Bildung angesehen werden.

Die Auswahl gerade dieser den Raum beherrschenden Abgüsse von römischen Skulpturen nach hellenistischen Vorbildern aus der Sammlung Ludovisi dürfte ihre Gründe gehabt haben. Im Antikensaal geht es weder darum, durch Allegorien auf Kunst hinzuweisen, wie etwa in der Eingangshalle oder im Treppenhaus, noch darum, Kunst zum Zwecke einer Harmonisierung zu verwenden, wie im Arbeitszimmer. Hier wird in großen Kunstwerken durch Götterbildnisse und durch überhöhte menschliche Beziehungsgesten das Ideal der Vollkommenheit dargestellt.

In Bezug auf die Aufstellung der Juno und des Ares Ludovisi ist erneut auf Humboldts Aufsatz »Über die männliche und die weibliche Form«[100] hinzuweisen. Humboldt sah in der Juno Ludovisi und entsprechend im Apoll vom Belvedere das Ideal höchster Schönheit, und zwar in dem Sinne, daß spezifisch weibliche oder männliche Schönheit in diesen Werken überwunden würde und keine einengende Grenze mehr darstelle.[101] Ähnlich hat sich Schiller geäußert und der Juno Ludovisi Anmut und Würde zugleich zugesprochen, also Eigenschaften, die von ihm eigentlich als unvereinbar, als antithetisch angesehen wurden, aber zusammen das erstrebte Ideal versöhnter Humanität ausmachten.[102]

Die Worte, mit denen Humboldt den Apoll vom Belvedere charakterisierte[103], der ja in die Sammlung des Vatikan gehörte und deswegen für einen Abguß nicht zur Verfügung stand, treffen auch für den Ares zu. Er ist nicht kämpfend sondern sitzend und sich ausruhend, den Schild neben sich gestellt, in Gedanken versunken, gezeigt. »Ich liebe kein olympisches Gebilde so sehr als, ruhiger Kriegsgott, deine Züge«, schreibt Humboldt über ihn in einem Sonett und bewundert in ihm »erhabner Stille Göttermilde«[104]. Zusammen mit der Venus hat er Eros, die das Chaos ordnende Kraft, hervorgebracht.

Die beiden anderen aus der Sammlung Ludovisi stammenden Abgüsse links und rechts der Eingangstür, der Sterbende Gallier und sein Weib sowie Orest und Elektra, sind im Gegensatz zu Juno und Ares keine Göttergestalten, sondern irdische Menschenpaare – jeweils ein Mann und eine Frau. Wenn nach Humboldt nur im *»Göttlichen … alles der Reinheit und Vollkommenheit des Gattungsbegriffs entgegen(strebt)«*[105], muß er mit der Aufstellung dieser Skulpturen etwas anderes gemeint haben als mit der Aufstellung der Juno und des Ares. Den Göttern in ihrer Vollkommenheit und Unsterblichkeit wird der handelnde und leidende Mensch entgegengesetzt. Nur im Dialog kann er vollkommene Humanität anstreben.

Die Deutung der rechts aufgestellten Gruppe als Orest und Elektra ist zuerst von Winckelmann vertreten worden. Herder hat sie in ihrem großen Ausdruck des Einfühlungsvermögens als stille Vertraute charakterisiert.[106] Es soll sich um eine Szene aus der Tragödie »Elektra« von Sophokles handeln: Orest kommt, um seinen ermordeten Vater zu rächen, und gibt sich gegenüber seiner Schwester, die geglaubt hatte, er sei ebenfalls umgekommen, zu erkennen. Die Gruppe des Sterbenden Galliers, der sein Weib und dann sich selbst tötet, um nicht in die unehrenhafte Gefangenschaft der Römer zu geraten, ist bemerkenswert, weil der römische Bildhauer dem – im Grunde auch zivilisatorisch – unterlegenen Feind, dem Anderen, eine heroische Würde zubilligt. Häufig, auch von Humboldt, ist die Gruppe als »Paetus und Arria« bezeichnet worden. Paetus war in eine Verschwörung verwickelt und dazu verurteilt worden, sich selbst zu töten; um ihn zu dieser ehrenhaften Tat zu ermutigen, ergriff seine Frau den Dolch, durchbohrte sich und reichte diesen sterbend ihrem Mann als Aufforderung, ihr in den Tod zu folgen.

Hier sind auf besonders eindringliche Weise moralische und zwischenmenschliche Vorgänge dargestellt, die Humboldt auch als solche in dem bereits zitierten Sonett und vielen anderen beschreibt. Die Handlungen beziehen sich auf Tod und Vergänglichkeit als Grundbedingungen des menschlichen Bewußtseins und damit auch ethischer Handlungsfreiheit. Die Figurenpaare stehen den in sich ruhenden Göttergestalten gegenüber, Sinnbildern der Vollkommenheit und des Unveränderlichen. Diese genügen sich selbst und stehen hier deshalb als Einzelfiguren; der Mensch dagegen ist als Einzelwesen nicht vorstellbar, seine Menschlichkeit kann sich nur im mitleidenden Handeln in der Zeit entfalten. Das Blockhafte der Götterskulpturen kontrastiert mit dem Formenreichtum der beiden Gruppen.

In seinem 1798 erschienen Aufsatz »Über Laokoon«[107] entwickelte Goethe den für den Klassizismus prägenden Grundsatz, daß ein großes Kunstwerk *»in sich selbst bedeutend«* und aus sich selbst heraus verständlich sei, so daß es auf den mythologischen Inhalt des dargestellten Vorgangs nicht ankomme. Die Skulptur, insbesondere die griechische, wurde zur führenden Kunstgattung des Klassizismus erklärt, *»weil sie die Darstellung auf ihren höchsten Gipfel bringen kann und muß, weil sie den Menschen von allem, was*

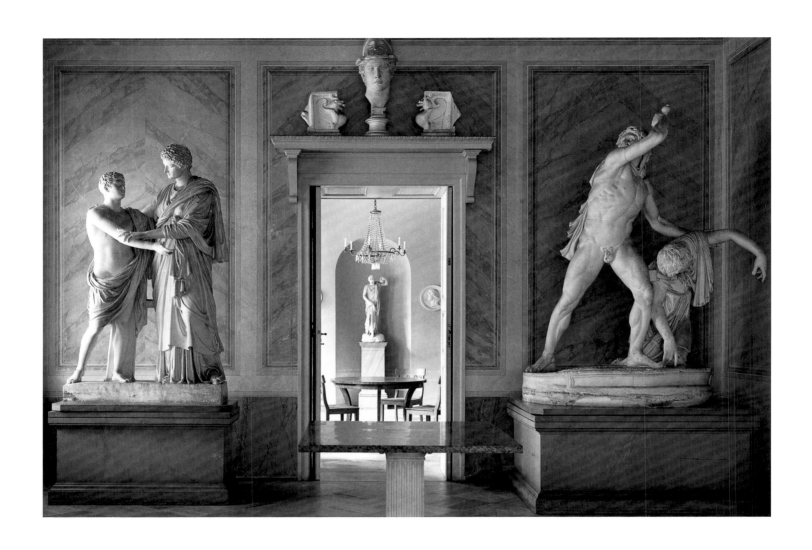

13. Antikensaal, Gruppen mit Durchblick in den Blauen Salon

weil letztere übertreiben und mit unwesentlichen Details ausschmücken müsse, um das Interesse des Lesers zu fesseln, also weniger unmittelbar wirke.

Humboldt sieht dagegen einen Vorteil der Dichtung gerade darin, daß sie einen größeren Vorrat an Ausdrucksmitteln habe und vom Leser ein zeitliches und räumliches Vorstellungsvermögen verlange. *»Benutzt also der Dichter seinen ganzen Vortheil, so erlangt er eine grössere Objectivität, als dem bildenden Künstler möglich ist. Denn er bemeistert sich mehr aller Organe, durch die wir einen Gegenstand erfassen, derer, die im Raum, und derer, die in der Zeit wirken. Es ist nicht bloss, dass er Gestalten schildert und Handlungen beschreibt. Sein Schildern der Gestalt ist selbst eine Handlung, und seine Handlung wird zur Gestalt«*[109].

Vielleicht ist diese unterschiedliche Auffassung auch der Grund dafür, daß Goethes Skulpturensammlung fast nur aus Gipsabgüssen bestand[110], ein Material, das im Klassizismus wegen seiner reinen Form und Zeitlosigkeit geschätzt wurde, während zu der Tegeler Sammlung auch viele Marmorwerke gehören, die als Originale nicht nur Kunst, sondern auch Geschichte vermitteln. So vereint Humboldt hier die Leitkunst des Klassizismus mit der Poesie, die für die Romantik so wichtig wird, ganz im Sinne einer sich gegenseitig verstärkenden Wirkung.

Neben den bereits genannten Werken befinden sich im Antikensaal noch ein Abguß der schon von Winckelmann bewunderten *Großen Herkulanerin*, die auch als Ceres, Mutter der Persephone, gedeutet werden kann.[111] Ihre Leidenserfahrung nähert diese Göttin dem Menschlichen an und macht sie insbesondere des Mitleidens fähig. Ihr gegenüber befindet sich ein Abguß eines klassizistisches Werks, des Merkur (Hermes) von Bertel Thorvaldsen, den Caroline 1819 in Rom gekauft hatte.[112] Über den Merkur äußerte sich Caroline enthusiastisch, als sie dessen Entstehen bei ihrem zweiten Aufenthalt in Rom miterlebte: *»Thorvaldsen hat seinen Merkur fertig, die Blüte aller seiner Arbeiten, die man keck gegen jede Antike stellen und vergleichen kann ... schön wie der Antinous und Meleager ... man muß dies Götterbild sehen!«*[113] Er ist nach Moritz *»der behende Götterbote – der Gott der Rede – der Gott der Wege – ... Darum ist sein erhabenstes Urbild die Rede selber, welche als der zarteste Hauch der Luft sich in den mächtigen Zusammenhang der Dinge gleichsam stehlen muß.«*[114] Diese Charakteristik erfaßt poetisch das, was Humboldts Forschungsthema geworden ist. Auf eindrucksvolle Weise sind Ceres und Merkur im Mythos und im Saal zwischen die Gottheiten und die Menschen gestellt.

In die Längswände des Antikensaales sind Abgüsse von einem Teil des Phigalia-Frieses und von drei Platten aus dem Parthenon-Fries eingelassen: kämpfende Amazonen links über den weiblichen Götterbildnissen und Jünglingsgestalten rechts über den männlichen Gottheiten. Beide Friese haben als Ausdruck reiner griechischer Kunst und Kultur – hier über den römischen Bildwerken angeordnet – Humboldt viel bedeutet. Der Phigalia-Fries des Apollotempels in Bassai, Peleponnes, war erst 1811 aus-

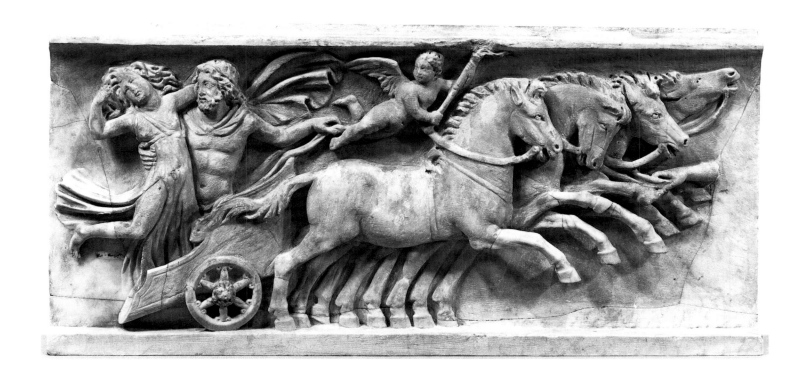

14. Relief des Raubes der Persephone / Proserpina

gegraben worden. Passend zu dem Programm weiblicher Stärke auf der linken Seite des Saales erkannte Humboldt in diesem Fries einen starken *»Ausdruck der Empfindung«*. Im Parthenon-Fries, dem Festzug für Athene hingegen, war für ihn *»alles fortschreitend, lebendig, froh, ein buntes Gefühl des mannigfaltigsten und höchsten sinnlichen Lebens, ohne bedeutende einzelne Empfindung«*[115]. Beide Friese hatte Humboldt im Britischen Museum bewundert.

Über den Türen und auf den Konsolen zwischen den Fenstern sind Gipsabgüsse verschiedener antiker Köpfe aufgestellt, u.a. des *Ares Borghese*, den man damals noch für eine Darstellung des Achill hielt[116], und der *Athena von Velletri*.[117] Für seine erfolgreichen Bemühungen um eine Rückführung der von Napoleon geraubten Kunstwerke auf dem Wiener Kongreß hatte Humboldt von Papst Pius VII. drei Säulen, zwei aus rosso antico und eine aus Granit, sowie mehrere Vasen und eine Nachbildung der *Medusa Rondanini*[118] aus Porphyr als Geschenk erhalten.[119] Über die Medusa notierte Goethe: *»Nur einen Begriff zu haben, dass so etwas in der Welt ist, dass so etwas zu machen möglich war, macht einen zum doppelten Menschen.«*[120]

Antike Originale sind die beiden Graburnen aus Palombino-Kalkstein neben den Fenstern, die Humboldt aufgrund ihrer Form an Aschehügel und damit an das Vergehen der physischen Existenz erinnerten[121], und die drei Reliefs über dem Kamin.

Das Sakrophagfragment in der Wandmitte über dem Kamin stellt den Raub der Proserpina (Persephone) durch Pluto (Hades) dar und wurde 1809 in Rom von Rauch restauriert.[122] Es nimmt das für Humboldt so wichtige Thema der Vergänglichkeit und der Erneuerung wieder auf, wie es in der letzten Zeile des in der Einleitung zitierten Sonetts anklingt.

Links und rechts neben dem Proserpina-Relief befinden sich die Originale der Marmorreliefs des thronenden Zeus und des Vulkan, deren Abgüsse bereits in der Eingangshalle zu sehen waren. Zusammen mit dem im anschließenden Blauen Kabinett eingelassenen Relief der Parzen, von dem sich ebenfalls ein Abguß im Atrium befindet, sind diese Originale von besonderem archäologischem Interesse, was allerdings Humboldt noch nicht bewußt gewesen sein dürfte. Die Darstellungen der drei Reliefs sind auf dem *Puteal von Moncloa*[123] zusammengefaßt, wobei aber zweifelhaft ist, ob beide Szenen, also Jupiter und Vulkan sowie die Parzen ursprünglich zusammengehörten oder ob sie erst später für den Madrider Putealfries zusammengeführt wurden. Das Tegeler Parzenrelief wurde 1809 durch Caroline von der römischen Familie Massimo gekauft. Wenig später fand sich der Kopf der sitzenden Figur, so daß das Relief unter der Aufsicht von Rauch so, wie man es jetzt im Blauen Kabinett sieht, in Rom ergänzt und restauriert werden konnte.[124]

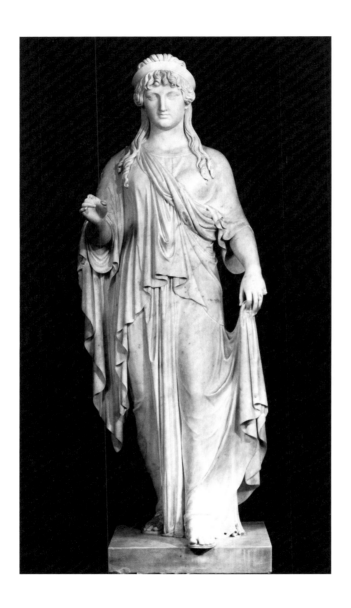

15. Spes von Bertel Thorvaldsen, 1819

Kontinuität und Humanität
Das Blaue Kabinett

Im Blauen Kabinett steht die Marmorstatue eines Bacchus mit erheblichen Ergänzungen von Rauch.[125] Caroline hatte diese Figur, die sie an ihren ältesten, 1803 in Rom verstorbenen Sohn Wilhelm erinnerte, 1809 in Rom erworben.[126] Neben dem Bacchus ist hier die Marmorausführung der berühmten Spes (Hoffnung) von Thorvaldsen aufgestellt[127], die Caroline bei ihrem zweiten Aufenthalt in Rom außerordentlich bewundert und sich für ihre Grabstätte gewünscht hatte. *»Die Restauration der aeginetischen Statue gab ihm die Idee dazu. Von modernen Bildhauern hat man nie so etwas gesehen. Es ist etwas ganz Neues. Die Figur stellt die Hoffnung vor, in der rechten Hand hält sie eine Granatblume, der Blick ruht darauf, als hoffe er still auf die Frucht, mit der Linken hebt sie das schöne Gewand ... Die ganze Statue hat etwas Lichtes, Hohes, Stillbewegtes, als träte sie einem vom Fußgestell entgegen ... Ich möchte sie wohl in Marmor besitzen«*[128] und *»Die Thorwaldsensche Statue ist schön wie eine Antike«*[129], schreibt Caroline 1817 aus Rom an Humboldt. Die Skulptur wurde von Humboldt, nachdem Caroline 1829 gestorben war, für die Grabstätte gekauft, dann aber im Blauen Kabinett und nicht, wie ursprünglich vorgesehen, auf der Säule über den Gräbern aufgestellt. Für die Grabstätte fertigte Friedrich Tieck noch in Humboldts Auftrag eine Kopie an.[130]

Den beiden Statuen gegenüber befindet sich das schon erwähnte Original des Parzenreliefs, die drei Göttinnen Klotho, Lachesis und Atropos abbildend, die den Lebensfaden spinnen und das Schicksal bestimmen.[131] Trotz der Begrenzung des individuellen Lebens, die hier thematisiert ist, kann dieses Relief gerade auch durch Rauchs Ergänzung, die auf sprachliche Überlieferung durch die Schriftenrolle und unendliche Wiederkehr durch den Globus hinweist, im Zusammenhang mit dem Bacchus, dem Begründer der Kultur und der Verfeinerung der Sitten, und der »Hoffnung« als Ausdruck von Kontinuität innerhalb der als Ganzem verstandenen Menschheit gedeutet werden. So, wie die Spes sehnsuchtsvoll auf die Blüte schaut, und damit die Hoffnung auf die Überwindung des Todes in einer Erneuerung des Menschendaseins ausdrückt[132], und so, wie Globus und Schriftenrolle im Parzenrelief auf die Menschen als Glieder in einer Kette verweisen, so ist auch der Weinstock, auf den sich Dionysos stützt, immer ein Symbol für die Kontinuität im kulturellen Fortgang gewesen. Humanität basiert auf einem Wirken aller Kräfte über die Zeit.

Die Büste der »Klythia mit dem Blütenkranz«[133], die im 19. Jahrhundert außerordentlich populär war, ist hierzu als das Gegenbild zu sehen. Nach der Erzählung von Ovid war die Nymphe Klythia in Apoll verliebt, verriet ihn jedoch, als er sie zu Gunsten von Leukothoe verschmähte; sie starb vor Gram und,

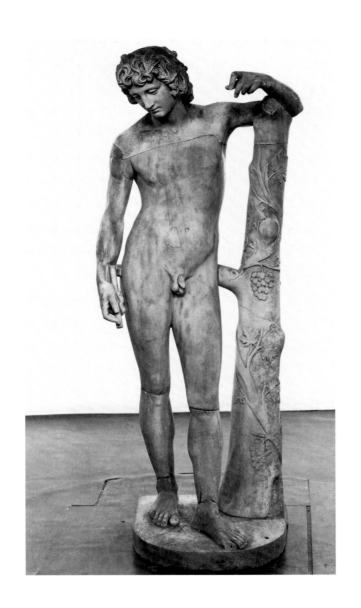

*16. Bacchus mit Ergänzungen
von Christian Daniel Rauch,
Blaues Kabinett*

obgleich durch eine Wurzel festgehalten, »*wendet sie sich doch unaufhörlich ihrem Sonnengott zu und bewahrt auch verwandelt die Liebe*«[134], wie es bei Ovid heißt. In der einseitigen, nicht erwiderten Liebe ist sie zu Bewegungslosigkeit verurteilt. Indem sie nicht an der zeitlichen Entwicklung teilnimmt, ist sie der Vergänglichkeit entzogen. Der Gott hat sie verschmäht, und der Menschheit gehört sie nicht mehr an. In dieser Tragik ist sie das Gegenbild von Liebe und Tod, die als Inbegriffe der menschlichen Existenz die tragenden Gedanken der deutschen Klassik prägten.[135] Dort, wo Liebe nicht gegenseitig ist, wo kein Dialog stattfindet, verharrt alles in Bewegungslosigkeit.

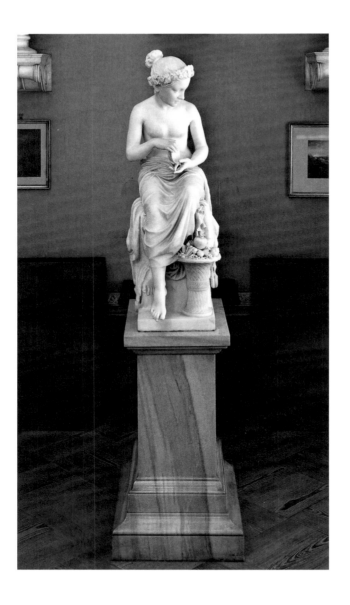

*17. Adelheid als Psyche von Christian
Daniel Rauch, 1810/26*

Wahrnehmung und Erkenntnis
Das Grüne Kabinett

Das Grüne Kabinett wird durch die Skulptur der »Adelheid von Humboldt als Psyche«[136] beherrscht. Rauch hatte Caroline von Humboldt 1810 ein Tonmodell der Statue geschenkt.[137] Die Marmorausführung wurde 1826 vollendet und im Grünen Kabinett, dem Wohnzimmer Carolines, aufgestellt. Die Tochter Adelheid ist als zehnjähriges Mädchen mit einem Blütenkranz im Haar, das sie wie Diana zusammengefaßt trägt, dargestellt. Versonnen, einen sich entfaltenden Schmetterling, Symbol der flüchtigen Seele, in ihren Händen haltend, sitzt sie auf einem Rehfell, das nach der antiken Mythologie der als jungfräulich beschriebenen Göttin Diana (Artemis) geweiht ist. Ein Früchtekorb mit einem Granatapfel steht zu ihren Füßen. Die Individualität des Porträts wird durch diese Attribute ins Allgemeine erhoben. Das bewegende Bildnis des anmutigen jungen Mädchens läßt den Gedanken an den allmählichen Verlust ganzheitlicher kindlicher Wahrnehmung, an die Zerbrechlichkeit der Seele, ihre Schmerzempfindsamkeit, aber auch an die daraus erwachsende tiefere Sicht der Dinge aufkommen. In der Skulptur ist auch ein Gefühl von Wehmut ausgedrückt, ganz wie wir sie in den Briefen zwischen Caroline und Wilhelm von Humboldt finden. Sie ist ein schönes Zeugnis der Verehrung Rauchs für beide Humboldts, deren Schmerz über den Tod zweier Kinder in Rom er Anteil nehmend begleitet hat und den er hier in eine dem Leben zugewandte Anmut hüllt. Die Todeserfahrung der Menschen ist die Bedingung ihres Bewußtseins. Schmerzen, die das Leben mit sich bringt, sensibilisieren die Wahrnehmung und sind damit die Voraussetzung tiefer Erkenntnis. Das Unvermeidliche wird bewußt und wehmutsvoll fruchtbar gemacht für die Zukunft.

»Nicht Schmerz ist Unglück; Glück nicht immer Freude;
Wer sein Geschick erfüllt, dem lächeln beide«,

heißt es in einem Gedicht Humboldts auf seinen Bruder.[138]

Von den Büsten auf den Wandkonsolen hat sich nur das Porträt Wilhelm von Humboldts von Bertel Thorvaldsen, das 1808 in Rom entstand, an seinem Platz erhalten.[139]

Über

die Kawi-Sprache auf der Insel Java,

nebst

einer Einleitung

über

die Verschiedenheit des menschlichen Sprachbaues

und ihren Einfluss auf die geistige Entwickelung des
Menschengeschlechts.

Von

WILHELM VON HUMBOLDT.

———

Erster Band.

———

Berlin.
Gedruckt in der Druckerei der Königlichen Akademie
der Wissenschaften.
1836.

18. Titelblatt zur »Kawi-Sprache«

Leben im Dialog
Kunst und Sprache

So rahmen die Wohnräume mit ihren Porträtbüsten und ihren teilweise sehr persönlich zu verstehenden, familienbezogenen Statuen, wie der Nymphe im Blauen Salon (Tochter Caroline), dem Bacchus im Blauen Kabinett (in Rom verstorbener Sohn Wilhelm) und der Psyche (Tochter Adelheid) im Grünen Kabinett, den Antikensaal ein, in dem sich keine an Persönliches erinnernde Kunst befindet. Die Bewohner leben nicht nur im ganzen Haus mit der Kunst, sondern sie betreten auch täglich das eigentliche Museum, den Antikensaal, und müssen dazu nicht etwa in eine dem Bau angefügte Galerie gehen. Durch persönlich mit ihnen und ihrem Leben verbundene Kunst, welche sich an antiken Vorbildern orientiert, werden sie täglich an antike Skulptur von besonderer Bedeutung herangeführt. So vorbereitet begegnen sie im Antikensaal der Kunst in ihrer – nach dem Verständnis des frühen 19. Jahrhunderts – höchsten Form.

Die körperliche Gestalt war in dieser Zeit das wichtigste Thema der Bildhauerkunst. »*Der Leib des Menschen ist nichts anders, als seine sichtbar gemachte Seele. Also bildet diese Kunst Seelen, mit allem, was sie interessantes haben, in Marmor und Erz*«[140], heißt es in dem auch von Goethe sehr geschätzten Wörterbuch von Sulzer. In Tegel wird der Mensch in seinen verschiedenen Dispositionen dargestellt: als Idealtypus in den Gipsfiguren im Antikensaal, als Individuum mit seiner Geschichte in den Marmorskulpturen und -porträts, aber auch in den auf Homer verweisenden mythologischen Figuren in den Wohnräumen, zugleich aber auch in seiner Stellung zur Gesellschaft, zu Kunst und Wissenschaft (im Atrium), in seiner Endlichkeit (in allen Räumen und mit dem Blick auf die Grabstätte) und dazu in seinen geistigen Tätigkeiten: Wahrnehmen, Hoffen und Erkennen (im Blauen und Grünen Kabinett). Die bildliche Darstellung des Menschen wird in der Tegeler Sammlung bewußt durch die Einbeziehung der antiken Mythologie und damit der Poesie gesteigert.

Für Humboldt beschränkt sich Kunst nicht auf unverbindlich Dekoratives, sondern die Beschäftigung mit Kunst soll beim Betrachter, wie im Künstler, schöpferische Kräfte freisetzen[141]: Bei dem, der »*den Apoll betrachtet oder den Homer liest, … (schmelzen) die Einheit seines innern Wesens in diesen Augenblicken und die Einheit des Werks, das vor seinen Augen dasteht, … gleichsam in Eins zusammen und wachsen, indem sie sich über die ganze Natur, so wie wir dieselbe alsdann ansehen, verbreiten, zu etwas Unendlichem an.*«[142] Daß wir die Welt »*alsdann*« anders ansehen, beruht auf der »*Einbildungskraft*«, aus der als einer Grundkraft Sinnlichkeit und Verstand hervorgehen. Humboldts Philosophie ist eine anthropologisch

begründete. Das Erkenntnisinteresse gilt dem Menschen in der Gesellschaft. Der Künstler »entzündet« mit seiner zur Gestalt gewordenen Einbildungskraft die Einbildungskraft des Betrachters oder Lesers: »*Kunst (ist) die Fertigkeit, die Einbildungskraft nach Gesetzen produktiv zu machen.*«[143] Es wird Neues erzeugt.

Eine vergleichbare Aufgabe hat nach Humboldt die Sprache. Sie wirkt »*gleich der bildenden Kunst*« auf *den Charakter des Menschen, indem sie diesem »eine in ihrer Einheit zu fassende, aber den jedesmaligen Umriß immer reiner aus dem Innern hervorbildende Gestalt*«[144] gibt. Sprache ist ein »*bildendes Organ der Gedanken*«[145]. Sie ist das Medium, in dem sich das Bedürfnis des Menschen verwirklicht, über sich selbst hinauszuwachsen, analog zu Liebe und zu Kunst. Als Manifestation des Geistes schlechthin ist es, wie Di Cesare sagt, die Sprache, »*in welcher, gleichsam wie in einem kollektiven, im Verlauf der Geschichte entstehenden Kunstwerk, die Kreativität der ganzen Menschheit zutage tritt*«[146].

Sprache erwächst aus dem Dialog. Sie bedarf des Partners, ebenso wie ein Kunstwerk aus dem Dialog des Künstlers mit der Welt entsteht und dann in einem zweiten Schritt in einem Dialog mit dem Betrachter wirkt, der seine Welterfahrung einbringt. So werden neue Erkenntnisse gewonnen. Dies ist der eigentliche Hintergrund und Sinn des Antikensaals mit seiner Gegenüberstellung von Idealen, Männlichem und Weiblichem und dialogischen Szenen äußerster Kraft.

Die architektonische Zuordnung des Antikensaals zum Arbeitszimmer in ihrer Entsprechung zu Kunstbetrachtung und Sprachforschung veranschaulicht diesen Gedanken. Darin spiegeln sich zugleich die beiden Institutionen wider, für deren Gründung Humboldt politisch tätig geworden ist und welche noch heute weiterwirken: das Alte Museum (Kunst) und die Universität (Wissenschaft).

Besonders sinnfällig erscheinen nun – nach der eingehenden Betrachtung der oberen Räume – die Statuen von Amor und Ganymed im Atrium. Wie man beim Hinaufsteigen Ganymed in der Nische und dessen gemalte Darstellung auf der Wand des ersten Treppenabsatzes sieht, so treten nun beim Hinabsteigen, bei Erreichen des letzten Treppenabsatzes, die Darstellung des Amor mit der Leier auf der Tapete des Treppenhauses und die Statue des bogenspannenden Amor, des Eros, vor der Wand des Arbeitszimmers in den Blick. Der Mythos des Eros ist nach Platon ein Sinnbild für »*Begierde und Jagd nach Ganzheit*«[147]. In ihm vereinen sich Körper und Geist, Leib und Seele. Durch sein Sehnen nach dem, was ihm fehlt, nämlich nach dem Schönen, strebt der Mensch nach dem Guten, das ihn glücklich macht. In der Umarmung des wahren Schönen vollzieht sich der Aufstieg zur beseligenden Schau der Idee, zum mystischen Augenblick. In dem gesteigerten Erlebnis der Schönheit geschieht – nicht als Transzendenz sondern als Transparenz göttlicher Vollkommenheit – die Hinwendung zum Anderen, zum Du. In diesem Sinne ist Eros eine das Chaos ordnende, eine Welt schaffende Kraft und für Humboldt damit auch das Bild für Sprache. Denn sie ist das Organ, das die Beziehung zwischen

HAUPTFAÇADE DES SCHLOESSCHENS TEGEL.

21. Parkseite, Kupferstich nach einer Zeichnung von Schinkel, gest. von Normand, 1824

Die Anordnung der Skulpturen, links die *Minerva Giustiniani*[155] und die *Diana von Gabii*[156], rechts die *Amazone Mattei*[157] und der Faun des Praxiteles[158], entspricht den Aufstellungsprogrammen im Arbeitszimmer und im Antikensaal. In der Bibliothek mildern die großen Abgüsse der *Venus von Milo* und der *Capitolinischen Venus* zusammen mit den Chariten die Rationalität der Wissenschaft. Im Antikensaal dagegen wird durch die Juno und den *Ares Ludovisi* das in der Natur nicht erreichbare und nur durch die Kunst darstellbare Ideal und damit die Kunst selbst präsent. Hier, an der der Natur zugekehrten Fassade schließlich geht es nicht um Begriffliches sondern um verschiedene Möglichkeiten des Menschseins, um Humanität. Die Skulpturen verbinden sich in der Einbildungskraft des Betrachters mit der Bedeutung der Reliefs der Winde. So wie in den Winden dargestellt wird, daß das menschliche Dasein aus Gegensätzen lebt, so stehen die vier Skulpturen in den Nischen der Außenwand für die Vereinigung gegensätzlicher Eigenschaften.

Für Humboldt weichen Minerva und Diana vom Prototyp des Weiblichen ab, der für ihn, wie schon dargelegt wurde, in Venus versinnbildlicht ist.[159] Minerva und Diana hingegen sind in der Mythologie jungfräuliche Gottheiten. »*In Jupiters Tochter* (d.h. Minerva) *hat der Ernst der Weisheit jede weibliche Schwäche vertilgt*«, schreibt Humboldt hierzu, während er zu Diana feststellt: »*… das früheste jungfräuliche Alter (ist) nicht selten von einer gewissen Gefühllosigkeit, ja sogar, da ein grosser Theil der weiblichen Milde von der Entwicklung jener Empfindungen abhängt, von einer gewissen Härte begleitet.*«[160] Neigen demnach die beiden weiblichen Skulpturen der Gartenfassade der männlichen Seite zu, so handelt es sich bei der Figur des Fauns, der an die Stelle des von Humboldt in seinem Aufsatz besprochenen Bacchus tritt, um eine in ihren eher weichen Formen sich vom reinen Typ des Männlichen entfernende Darstellung.[161] Die darüber befindliche Amazone steht in der Mythologie ebenfalls zwischen den Geschlechtern.

So kehrt das Haus seinen ihm innewohnenden Sinn nach außen und gewinnt auf diese Weise eine einzigartige Einheit und Aussagekraft. Die Offenheit für das Andere prägt nicht nur das Innere sondern auch den sparsamen äußeren Schmuck des Hauses in subtiler Weise.

Der Park

Die Anlage des Parks geht auf den Vater der Brüder Humboldt, Alexander Georg, zurück, der das Gut wirtschaftlich und kulturell aufbaute. Dabei mag er durch den Fürsten Franz von Anhalt-Dessau und dessen Anlagen in Wörlitz angeregt worden sein. Seine Ideen wurden nach seinem frühen Tode im Jahre 1779 durch Johann Christian Kunth fortgeführt, dem Erzieher der beiden Brüder Humboldt und Vermögensverwalter der Familie, der später unter Stein als hoher preußischer Beamter tätig war.[162] Entlang des sich vom Hause aus nach Westen erstreckenden Feldes wurden der Weinberg rekultiviert und der ganze Höhenrücken und dessen Nordabhänge mit einem Wegesystem im Stil eines englischen Parks gestaltet. Von dieser Anhöhe aus bot sich damals – wie auch von einem Dianatempel und auch vom ersten Stock des Hauses aus – ein weiter Blick über die Dorfkirche, die Wiesen, die Felder und den See bis hin zu den Türmen von Spandau sowie bis nach Charlottenburg. Neben einem Pleasureground südlich des Hauses gab es am Fuße des Weinberges eine kleine Orangerie, in der auch Theater gespielt wurde. Von diesen Anlagen, die schon zu Humboldts Zeiten mehr und mehr verfielen, haben sich nur wenige Spuren erhalten.

Die 1792–96 an Stelle einer Maulbeerbaumallee gepflanzte Lindenallee führte anfangs als bäuerlicher Zufahrtsweg am Schloß vorbei zur nahegelegenen Mühle. Sie war also nicht eigentlich Teil der Parkanlage, sondern Wirtschaftsweg und damit nicht künstlich umgestaltete Natur, sondern natürliche Notwendigkeit.

Es mag überraschen, daß die strenge Komposition des Hauses sich nicht in der Gestaltung einer großzügigen Parkanlage fortgesetzt hat, zumal Schinkel häufig mit Peter Joseph Lenné zusammenarbeitete, der z.B. die Gartenanlagen um das kurz nach Tegel von Schinkel umgebaute Schloß Charlottenhof schuf. Zwischen dem Haus, den Weinbergen und dem See hätte eine malerische Parkanlage im englischen Stil wunderbar angelegt werden können. Aber das hätte, nicht anders als die Gestaltung eines barocken Gartens, Beherrschung der Natur bedeutet, was nicht in Humboldts Sinn gewesen wäre. Indem Humboldt die Natur – abgesehen von ihrer ökonomischen Nutzung – als Natur beließ, hat er ihr nichts aufgezwungen. Er wird sie als das Andere verstanden haben, das nicht durch Beherrschung sondern durch Verstehen die eigene Persönlichkeit formt. So sind seine Briefe und Gedichte voll bewundernder Naturbetrachtungen. »Die ganze Gartenkunst läßt mich ziemlich gleichgültig«, schrieb Humboldt und schilderte die Großen Bäume und das »freie und weite Herumgehen in einer angenehmen Gegend«[163].

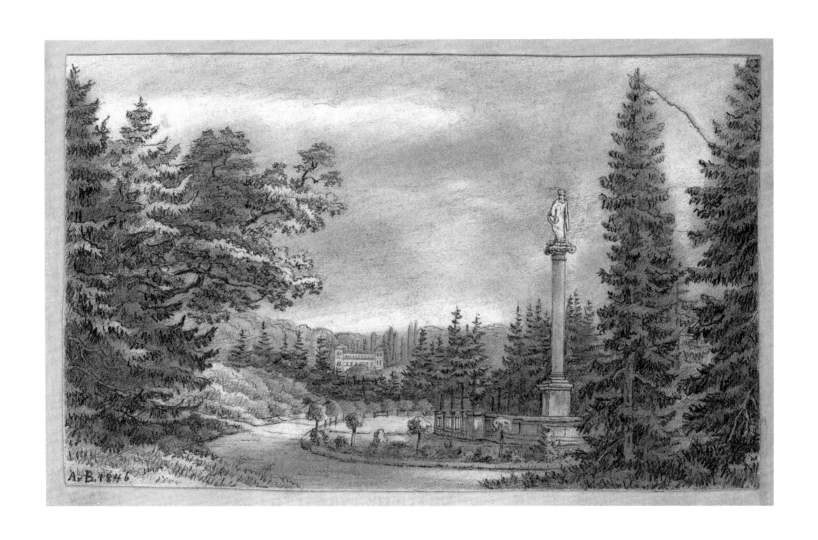

22. Grabstätte mit Blick zum Schloß, Bleistiftzeichnung von Adelheid von Bülow, 1846

Die Grabstätte

Nur am Ende der heutigen Wiese, deren Fläche noch bis ins zwanzigste Jahrhundert als Feld bewirtschaftet wurde, entstand 1829 nach einem Entwurf von Schinkel die Familiengrabstätte. Anlaß war der Tod von Caroline von Humboldt.[164] Von den inzwischen 27 Gräbern haben die ältesten keine Steine. Das unmittelbar vor der Säule gelegene Grab ist das der Caroline, links hiervon ist die unverheiratet gebliebene 1837 verstorbene Tochter Caroline, rechts ist Wilhelm von Humboldt selbst beerdigt, davor liegt das Grab eines Enkelkindes. Das Grab des erst 1859 verstorbenen Alexander von Humboldts hat bereits einen Grabstein. Von der Rundbank aus gesehen, die die Anlage abschließt, blickt man auf das Haus, so daß die Verbindung von Tod und Leben auch von hier aus gegenwärtig ist. Humboldt hatte Schinkel veranlaßt, die Säule mit der Spes so zu erhöhen, daß sich von den Wohnräumen des Hauses aus eine Sicht in gleicher Höhe ergab und gleichsam ein Dialog zwischen Leben und Tod möglich wurde.

Theodor Fontane schrieb nach einem Besuch der Grabstätte: »Wenn ich den Eindruck bezeichnen soll, mit dem ich von dieser Begräbnisstätte schied, so war es der, einer entschiedenen Vornehmheit begegnet zu sein. Ein Lächeln spricht aus allem und das resignierte Bekenntnis: wir wissen nicht, was kommen wird, und müssen's erwarten. Deutungsgleich blickt die Gestalt der Hoffnung auf die Gräber hernieder. Im Herzen dessen, der diesen Friedhof schuf, war eine unbestimmte Hoffnung lebendig, aber kein bestimmter siegesgewisser Glaube. Ein Geist der Liebe und Humanität schwebt über dem Ganzen, aber nirgends eine Hindeutung auf das Kreuz, nirgends der Ausdruck eines unerschütterlichen Vertrauens … Die märkischen Schlösser, wenn nicht ausschließlich feste Burgen altlutherischer Konfession, haben abwechselnd den Glauben und den Unglauben in ihren Mauern gesehen; straffe Kirchlichkeit und laxe Freigeisterei haben sich innerhalb derselben abgelöst. Nur Schloß Tegel hat ein drittes Element in seinen Mauern beherbergt, jenen Geist, der, gleich weit von Orthodoxie wie von Frivolität, sich inmitten der klassischen Antike langsam, aber sicher auszubilden pflegt, und lächelnd über die Kämpfe und Befehdungen beider Extreme, das Diesseits genießt und auf das rätselhafte Jenseits hofft.«[165]

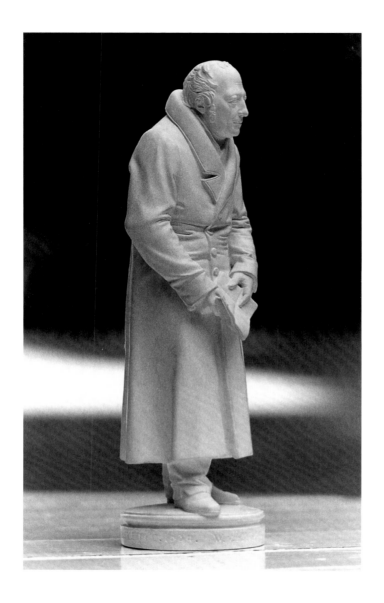

*23. Wilhelm von Humboldt, Statuette
von Friedrich Drake, 1834*

Tegel und seine Bedeutung für die heutige Zeit

Seine Überzeugung, daß Welt nur im Dialog, in Begegnung und Austausch mit dem Anderen erfahren werden könne, hat Humboldt in seinem folgenden Sonett zusammengefaßt:

Die Alten pflegten weisen Grund zu legen
zu tiefgeschöpfter Zeugung des Gedanken
durch des Gesprächs Hin- und Herüberschwanken,
durch gleicher Gründe zwiefaches Erwägen.
Kein Wunsch kann menschlicher die Brust bewegen,
als, um zu weichen aus den eignen Schranken,
um fremden Sinn sich seelenvoll zu ranken,
sich zu begegnen auf zwei Geisteswegen.
Und wenn dann Liebe das Gespräch begeistert,
hervor es springt, wie frei entsprossne Blüthe,
aus sehnsuchtsvoll getheiletem Gemüthe,
sich höchste Seligkeit der Brust bemeistert;
dann frisch und klar, wie feuchte Morgensonne,
geht auf der Wechselrede heitre Wonne.[166]

So wie hier eine Idylle aus ferner Zeit aufzuleuchten scheint, könnte auch Tegel in seinem Rückgriff auf das klassische Altertum als rückwärtsgewandte Utopie mißverstanden werden. Es wäre ein Irrtum, der uns um die Früchte des Humboldtschen Denkens bringen würde.

Das klassische Altertum ist für Humboldt immer wieder Ausgangspunkt seiner Überlegungen. Auch Schinkel bezeichnete die Architektur des Tegeler Hauses als ›griechischen‹ Stil. Da griechische Häuser wegen ihrer Holzkonstruktion nicht überliefert sind, knüpft dieser Begriff an die Architektur des griechischen Tempels an, an dessen gerade Dachgestaltung im Unterschied zu der Verwendung von Gewölben, die Schinkel einer späteren Epoche zuordnet[167], und an dessen kubische Form und klare Gliederung. Im Gegensatz dazu ist das italienische Landhaus mit seinen Asymmetrien, seinen Pergolen und seinem Innenhöfen zu sehen, wie es Schinkel etwa in Glienicke für den Prinzen Karl oder Persius später in Lindstedt bei Potsdam verwirklicht haben.[168] Eine solche Villenarchitektur hätte den Ideen Humboldts nicht entspro-

chen. Der Wunsch nach klarer Gliederung und Übersichtlichkeit im Inneren spiegelt sich in der kubischen Gestaltung des Äußeren wieder, die damit insgesamt die Idee eines griechischen Tempels hervorruft. Auch die Kunstsammlung besteht aus Werken, die griechischen Geist evozieren, auch wenn sie zumeist römischen Ursprungs sind; der griechische Geist wird durch Rom vermittelt.[169]

Aber mit ›griechisch‹ war nicht eine historische Realität gemeint. Humboldt verkannte nicht, daß die Lebensgrundlage im Altertum auf Sklavenwirtschaft beruhte[170], und räumte in einem Brief an Schiller ein, daß er »als Quelle und Muster des griechischen Geistes eigentlich und im strengsten Verstande nur den Homer, Sophokles, Aristophanes und Pindar anerkenne«[171]. In dieser Literatur allerdings sieht er das Urbild und Muster vollkommenen Menschseins dargestellt. Für ihn treffen bei den Griechen Verstand und Sinnlichkeit, wenn auch gleichsam auf einer naiveren Stufe der kulturellen Entwicklung, zu einer »Einheit der ästhetischen Kräfte«[172] zusammen. Die Ausbildung des Menschen war bei ihnen dadurch bestimmt, daß sie »gleichsam den ganzen Menschen zusammenknüpft, ihn nicht nur fähiger, stärker, besser von dieser und jener Seite, sondern überhaupt zum grösseren und edleren Menschen macht, wozu zugleich Stärke der intellektuellen, Güte der moralischen und Reizbarkeit und Empfänglichkeit der ästhetischen Fähigkeiten führt. Diese Ausbildung nimmt nach und nach mehr ab …« und »kein andres Volk (verband) zugleich soviel Einfachheit und Natur mit soviel Kultur«.[173]

Die eigene Lebenshaltung ist an diesem Vorbild zu überprüfen und auf das Ziel eines harmonischen Ganzen in der eigenen Gegenwart und Zukunft auszurichten, um die ›Entfremdung‹ des modernen Menschen von der Welt zu überwinden.

Was wir im Zusammenhang der Tegeler Sammlung noch heute unmittelbar erleben können, ist ein Gesamtkunstwerk aus dem Geist Wilhelm von Humboldts: ein *Bildprogramm als Bildungsprogramm*.

Wo Schiller das Theater als moralische Anstalt gesehen hat, da ist es für Humboldt das Museum. Es ist ein Museum, das sich mit dem Leben verbindet. Denn nur da, wo der Geist in den Mittelpunkt des Interesses gerückt und das Sinnliche nicht ausgeklammert wird, sondern als Bestandteil der Humanität sogar zum Ausgangspunkt der Phantasie, des Schöpferischen, gemacht wird, kann sich eine sanftere Alternative zur scharfen Dialektik, nämlich die Dialogik, entfalten. In Tegel findet sie in den mythologischen Bildnissen der Kunst und in der Architektur ihren Ausdruck.

Denn »nie wird in schwierigen Fällen des Lebens der handelnde Mensch alle verwickelten Knoten gegeneinander wirkender Triebfedern genialisch lösen, wenn er nicht über der Welt sein eigenes Ich vergisst, oder vielmehr sein Ich zum Umfang einer Welt erweitert.«[174]

In diesem Sinn ist Tegel ein Ausdruck von in die Zukunft gewandter Utopie, eine durch das Endliche bedingte, durch Liebe und Kunst sich schöpferisch in Sprache dialogisch ausdrückende Humanität.

Sinnlichkeit und Verstand, Vergänglichkeit und Erkenntnis, individuelles Schicksal und die Hoffnung auf eine sich immer wieder erneuernde Menschheit: es ist das jeweils Andere als das uns Fremde, das im bildlichen Zusammenhang hervorgehoben wird. Es ist die schöpferische Versöhnung jeweils beider Pole, die in ihrer Dynamik allein Humanes hervorbringt. Göttliche Vollkommenheit ist ein in sich ruhendes Ideal. Die Aufgabe des Menschen in der Welt ist die Entfaltung seiner Moralität durch das harmonische Zusammenspiel aller seiner Kräfte, der physischen, der sinnlichen und der intellektuellen, die Ausbildung seines ›Sinnenbewußtseins‹.[175] Im Mittelpunkt steht die mitfühlende, schöpferische und auch ordnende Liebe.

Anmerkungen

Die Schriften Wilhelm von Humboldts werden zitiert nach der Ausgabe der Königlichen Preussischen Akademie der Wissenschaften, der sog. Akademieausgabe: Albert Leitzmann u.a. (Hrsg.), Wilhelm von Humboldts Werke, Berlin 1903ff. – Abkürzung: G.S., mit Band und Seite.
Fast alle zitierten Aufsätze und Briefe an Körner und Schiller sind auch abgedruckt in der von Andreas Flitner und Klaus Giel herausgegebenen Studienausgabe in fünf Bänden, Darmstadt, 2. Aufl. 1960.

Die Briefe zwischen Wilhelm und Caroline von Humboldt werden zitiert nach Anna von Sydow (Hrsg.), Wilhelm und Caroline von Humboldt in ihren Briefen, Berlin 1906ff.

1 Tegel kam 1766 durch Heirat Alexander Georgs, des Vaters von Wilhelm von Humboldt, mit Marie Elisabeth von Colomb verw. v. Holwede in den Besitz der Familie. Vgl. hierzu Anton Friderich Büsching, Beschreibung seiner Reise von Berlin nach Kyritz in der Prignitz, welche er vom 26sten September bis zum 2ten October 1779 verrichtet hat, Leipzig 1780, S.13ff.
 Im folgenden ist bei Weglassen des Vornamens immer Wilhelm von Humboldt (1767–1835) gemeint. Alexander, sein um zwei Jahre jüngerer Bruder (1769–1859), ist in Tegel geboren (vgl. hierzu Kurt-R. Biermann, War A. v. Humboldt ein Berliner?, in: Spectrum 1991, S.45) und auf dem Familienfriedhof im Park beigesetzt worden, hat aber auf die klassizistische Umgestaltung und Einrichtung des Hauses keinen Einfluß gehabt.
2 Sonett Nr. 1091, G.S., Bd. IX, S.429f.; zu den Sonetten allgemein vgl. dort Leitzmann, S.454ff.
3 Sonett Nr. 328, Archiv Schloß Tegel, Mappe Nr. 91.
4 Theorie der Bildung des Menschen, G.S., Bd. I, S.282ff. (284); vgl. auch Jürgen Trabant, Apeliotes oder Der Sinn der Sprache, München 1986, S.15f.
5 Wolf Lepenies, Benimm und Erkenntnis, Über die notwendige Rückkehr der Werte in die Wissenschaften, Frankfurt a.M. 1997, S.43f.
6 Theodore Ziolkowski, Das Wunderjahr in Jena, Stuttgart 1998.
7 An Marcus Herz, Bayreuth, 15.6.1795, in: Ilse Jahn und Fritz G. Lange (Hrsg.), Die Jugendbriefe, Alexander von Humboldts 1787–1799, Berlin 1973; vgl. auch Lydia Dippel, Wilhelm von Humboldt, Ästhetik und Anthropologie, Würzburg 1990, S.107ff.
8 Gordon A. Craig, Die Politik der Unpolitischen, München 1993, S.111ff.
9 Eine ausführliche Übersicht der verschiedenen Forschungsansätze zu Humboldt gibt Clemens Menze, Wilhelm von Humboldts Lehre und Bild vom Menschen, Ratingen 1965, S.9ff.; vgl. auch Dippel (wie Anm.7), S.9ff.
10 Plan einer vergleichenden Anthropologie, G.S., Bd. I, S.377ff. (379).
11 Humboldt an Caroline, Tegel, 5.6.1820; vgl. auch Paul Ortwin Rave, Wilhelm von Humboldt und das Schloß zu Tegel, Leipzig 1950, S.74ff. Wegen der tiefen Vertrautheit der jüngeren Künstler Schinkel und Rauch mit der

Ideenwelt und Persönlichkeit Humboldts halten wir es hier für überflüssig, den Urheberschaften im einzelnen nachzugehen.

12 Vgl. Büsching (wie Anm.1), S.13ff.

13 Hans Kania/Hans-Herbert Möller, Karl Friedrich Schinkel, Mark Brandenburg, Berlin 1960 (Schinkel Lebenswerk, Bd.10), S.31ff., 285ff.

14 Goethe wurde wohl erst in Rom die Bedeutung des Marmororiginals bewußt; so notierte er am 9.11.1786 im Angesicht des Apoll vom Belvedere, den er in Mannheim als Gipsabguß gesehen hatte: »*Denn wie von jenen Gebäuden die richtigsten Zeichnungen keinen Begriff geben, so ist es hier mit dem Original von Marmor gegen die Gipsabgüsse, deren ich doch sehr schöne früher gekannt habe*« und am 25.12.1786 betont er den »*Zauber des Marmors*«, wogegen der Gips »*kreidenhaft und tot*« sei; Johann Wolfgang v. Goethe, Goethes Werke, hrsg. v. Erich Trunz, Hamburger Ausgabe, Bd. XI, Autobiographische Schriften III, München, 12. Aufl., 1989, S.134, 151; vgl. auch Erik Forssman, Goethezeit, Über die Entstehung bürgerlichen Kunstverständnisses, München Berlin 1999, S.145ff.; Detlev Kreikenbom, Verstreute Bemerkungen zu Goethes Anschauung antiker Kunst, in: Sabine Schulze (Hrsg.), Goethe und die Kunst (Ausstellungskatalog), Stuttgart 1994, S.31, 32; Siegrid Düll und Klaus Stemmer, Bemerkungen zur Kulturgeschichte des Gipsabgusses, in: Düll/Neumaier/Zecha (Hrsg.), Das Spiel mit der Antike, Möhnesee 2000, S. 213ff.

15 Über das Museum in Berlin, Bericht des Ministers Wilhelm Freiherrn von Humboldt an den König vom 21. August 1830, G.S., Bd. XII, S.539ff., 551.

16 Humboldt vertrat insoweit eine andere Position als etwa Schinkel, Rauch und Hirt; vgl. hierzu Christoph Martin Vogtherr, Das königliche Museum zu Berlin, Planungen und Konzeption des ersten Berliner Kunstmuseums, in: Jahrbuch der Berliner Museen, 39. Band, 1997, Beiheft, Berlin 1997, S.159f.

17 Vgl. Francis Haskell/Nicholas Penny, Taste and the Antique, New Haven und London, 4. Aufl. 1994, S.5.

18 Humboldt an Caroline, Königsberg, 18.4.1809, und Berlin, 14.7.1820; Ilse Foerst-Crato (Hrsg.), Frauen zur Goethezeit, Ein Briefwechsel Caroline von Humboldt Friederike Brun, Privatdruck 1975, S.188, Caroline an Friederike Brun, Berlin, 28.12.1819.

19 Ulrich von Heinz, 175 Jahre Museum Schloß Tegel; in: Jahrbuch Preußischer Kulturbesitz, Bd. XXXVI/1999, Berlin 2000, S.331ff.

20 Vogtherr (wie Anm.16), S.75.

21 Hella Reelfs, Schinkel in Tegel, in: Zeitschrift des Deutschen Vereins für Kunstwissenschaft, Sonderheft zum Schinkel-Jahr, Berlin 1981, S.47ff., bezeichnet Tegel als »Generalprobe« (S.48) für das Alte Museum.

22 Über das Museum in Berlin, G.S., Bd. XII, S.539, 552; vgl. auch Vogtherr (wie Anm.14), S.170f. und Jutta v. Simson, Christian Daniel Rauch, Berlin 1996, S.468ff. zu den Ergänzungen und Restaurierungen durch Rauch in Tegel.

23 Vgl. Caroline von Humboldt an Alexander Rennenkampff, Tegel, 29.11.1824, wo sie sich über den Mangel an praktischen hauswirtschaftlichen Einrichtungen beklagt: »*Wir sind in Tegel fertig geworden, und unser Landhaus hat in seiner Art viel Liebliches und ist einfach und geschmackvoll. Es stehen schöne Sachen, einige Marmorfragmente und ausgezeichnete Gipse darin, Aber für die Wirtschaft, für die häusliche einer Familie ... ist gar nicht gesorgt worden. Eine sehr*

schöne helle Küche hat das Haus bekommen, allein eine ganz miserable Speisekammer … und ich bat und flehte um einen Trockenboden – in unserem Klima eine unerläßliche Sache – allein vergebens. Wir haben dafür ein plattes Zinkdach.« Zit. nach Albrecht Stauffer, Karoline von Humboldt in ihren Briefen an Alexander von Rennenkampff, Berlin 1904, S. 175.

24 Karl Friedrich Schinkel, Sammlung architectonischer Entwürfe, Berlin 1819–1840, 4. Heft 1824, Tafeln 25 und 26.

25 Vgl. Reelfs (wie Anm. 21), S. 47 ff., die auf die Villa Trissino in Cricoli verweist, dessen Bauherr der Humanist und Antikenfreund Giangiorgio Trissino war, und die als Ausgangspunkt für die Architektenlaufbahn Palladios gilt.

26 Karl Philipp Moritz, Götterlehre oder mythologische Dichtungen der Alten, Berlin 1791, S. 122 f.; Moritz war mit Goethe, der ihn sehr schätzte, auf dessen italienischer Reise zusammengetroffen; auch Humboldt, der ihn bei Henriette Herz kennengelernt hatte, äußerte sich anerkennend über ihn und schrieb aus Weimar am 7.4.1794 an Caroline, Goethe habe ihm gegenüber bemerkt, neben Schiller habe er sich nur mit Moritz und Merck über ästhetische Grundsätze verständigen können; in der Deutung der griechisch-römischen Mythologie stützen wir uns daher vorwiegend auf die »Götterlehre« von Moritz.

27 Vgl. hierzu Ernst Osterkamp, Zierde und Beweis, Über die Illustrationsprinzipien von J. J. Winckelmanns »Geschichte der Kunst des Altertums«, in: Germanisch-Romanische Monatsschrift, 1989, Heft 3; es gab in der Villa Albani vier Repliken, von denen die eine, nach der der Tegeler Abguß hergestellt worden ist, 1815 nach Berlin gelangte; ein Abguß befand sich auch im Besitz Thorvaldsens; vgl. auch Jørgen Birkedal Hartmann, Antike Motive bei Thorvaldsen, Tübingen, 1979, S. 128 f.

28 Ideen über Staatsverfassung, durch die neue französische Constitution veranlasst, G. S., Bd. I, S. 77, 80.

29 Caroline an Humboldt, Rom, 11.3.09, 18.3.09, 1.4.09 und 24.2.10; Humboldt an Caroline, Tegel, 17.8.23.

30 Moritz (wie Anm. 26), S. 48 ff.

31 Gustav Friedrich Waagen, Das Schloss Tegel und seine Kunstwerke, Berlin 1859, S. 6, gibt für die Darstellungen zwar nur *»männliche Figur«* und *»weibliche Figur«*, deren Originale sich im Vatikan befinden, an. Andererseits ist die Deutung als »Orpheus« und »Eurydike« hier naheliegend, und diese Bezeichnung wird auch im Schiller-Haus in Weimar verwandt, in dem sich ebenfalls Abgüsse befinden (Katalog »Das Schillerhaus in Weimar«, 1991, S. 29). Als »Gradiva« war die weibliche Darstellung Thema der 1903 erschienenen Novelle von Wilhelm Jensen, an der Sigmund Freud, Der Wahn und die Träume in W. Jensens »Gradiva«, 1907, seine Traumlehre entwickelte (beides abgedruckt in Sigmund Freud, Der Wahn und die Träume in W. Jensens Gravida mit dem Text der Erzählung, hg. v. B. Urban und J. Cremerius, Frankfurt 1973); ein Abguss befand sich in Freuds Arbeitszimmer.

32 Moritz (wie Anm. 26), S. 195.

33 Beide Torsen hatte Humboldt allerdings entgegen Schinkels Planung in seinem Arbeitszimmer aufgestellt; vgl. Humboldt an Charlotte Diede, Berlin, 8.11.1825, in: Albert Leitzmann (Hrsg.), Wilhelm von Humboldts Briefe an eine Freundin, Leipzig 1910, Bd. 1, S. 223.

34 Karl Kerény bezeichnet Dionysos im Untertitel seiner Abhandlung über ihn als »Urbild des unzerstörbaren Lebens«, Dionysos, Werke in Einzelausgaben, Stuttgart 1994.

35 Vgl. Claudia Rückert, in: Klaus Stemmer (Hrsg.), Standorte – Kontext und Funktion antiker Skulptur, Berlin 1995, S. 293 f. (Nr. C 3 zum »Orpheusreflief«, Villa Albani).

35 Vgl. Claudia Rückert, in: Klaus Stemmer (Hrsg.), Standorte – Kontext und Funktion antiker Skulptur, Berlin 1995, S. 293 f. (Nr. C 3 zum »Orpheusreflief«, Villa Albani).

36 Hans Eugen Pappenheim, Wilhelm von Humboldts »Brunnen des Calixtus«, in: Die Antike 1940, S. 227 ff.

37 Caroline an Humboldt, Rom, 25. 1. 1809.

38 Rosella Carloni, Giuseppe Franzoni tra restauri e perizie d'arte: dalla Pallade alla collezione Giorgi, in: Francis Haskell, Pallade di Velletri: il mito, la fortuna, Giornata Internazionale di Studi Velletri, 13 dicembre 1997, Rom 1999, S. 65 ff., 72 f.

39 Humboldt an Caroline, Burgörner, 28. 4. 1822.

40 Thomas Matthias Golda, Puteale und verwandte Monumente, Eine Studie zum römischen Ausstattungsluxus, Mainz 1997 (Beiträge zur Erschließung hellenistischer und kaiserlicher Skulptur und Architektur, Band 16), S. 26 ff.

41 Zu deren Deutungsmöglichkeiten vgl. Reelfs (wie Anm. 21), S. 57 f.

42 Bei Karl Wilhelm Ferdinand Solger, einem Freund Schinkels, heißt es 1819: »*Das Hauptziel der Architectur ist, ein in sich vollendetes harmonisches Ganze durch das Verhältnis zu bilden. Den Gegenstand dieser Kunst betreffend, so kann sie im wesentlichen nur Beziehung auf die Gottheit haben. Daher geht sie einzig und allein von dem Bau der Tempel aus und ist an und für sich zu keinem anderen Zwecke da. Der Tempel ist Darstellung der unmittelbaren Gegenwart Gottes in der wirklichen Welt, und der Tempelbau, auf welchem alle Architectur beruht, geht nicht von dem gemeinen Häuserbau aus. Alle anderen Gebäude müssen in Beziehung auf den Tempelbau betrachtet werden.*«, zit. nach Theodore Zielkowski, Das Amt des Poeten – Die deutsche Romantik und ihre Institutionen, München 1994, S. 415 f.

43 Vogtherr (wie Anm. 16), S. 121 u. 139 weist im Zusammenhang mit der Rotunde des Alten Museums auf die romantische Vorstellung hin, daß Kunst und Kunstbetrachtung ein Heiligtum erfordern, was Schinkel auch ausdrücklich als seine Absicht für die Rotunde erklärt habe.

44 Das Original befindet sich im Museo Capitolino in Rom.

45 Rom, Vatikanische Museen. Tegeler Inventarverzeichnisse und Waagen (wie Anm. 31), S. 7, bezeichnen die Statue als »Satyr mit der Gießkanne«; dagegen spricht, daß Attribute eines Fauns oder Satyrs fehlen. Unsere Deutung folgt einer Tagebuchnotiz Gabriele von Bülows, einer Enkeltochter Humboldts, von 1842, in: Anna von Sydow, Gabriele von Bülows Töchter, Leipzig 1928, S. 117. Vgl. auch Walther Amelung, Die Sculpturen des Vaticanischen Museums I, Berlin 1903, S. 56–58, Nr. 38B Taf. 5, der für die Deutung als »Narcissus« eintritt, aber gelegentliche Bezeichnungen als »Ganymed« erwähnt. Auf diesen als Mundschenk weisen jedenfalls Trinkschale und Kanne hin.

46 Vgl. Trabant (wie Anm. 4), S. 15 ff.

47 Schinkel, (wie Anm. 24), Erläuterung zu den Tafeln.

48 Schinkel, ebd.

49 Schinkel, ebd.

50 Das Original befindet sich im Louvre in Paris; 1820 auf der griechischen Insel Melos ausgegraben, wurde die Venus von Milo 1821 im Louvre aufgestellt, kurz nachdem Frankreich die *Venus von Medici* (vgl. hierzu Haskell/Penny (wie Anm. 17), S. 325 ff.) hatte zurückgeben müssen. 1822 erwarb die Königliche Akademie der Künste in Berlin einen Abguß, ein Abguß stand später im »Apollosaal« des Neuen Museums. Vgl. Wilmuth Ahrenhövel/Christa Schreiber (Hrsg.), Berlin und die Antike, Berlin 1979, Nr. 140 u. 146; Haskell/Penny, (wie Anm. 17), S. 328 ff.

bis dahin meistbewunderten Venusdarstellung macht die Tegeler Aufstellung neben der *Venus von Milo*, die in Frankreich an deren Stelle trat, besonders reizvoll.

52 Das Original befindet sich im Nationalmusem in Neapel.

53 Bernhard Maaz, Christian Friedrich Tieck 1767–1851, Berlin 1995, S.347f.; Helmut Börsch-Supan, Abbilder – Leitbilder, Berlin 1978, Katalog Nr. 48.
Einen weiteren Abguß der Kassandra erhielt Goethe Ende 1827 und lobte, daß man an ihr »*das Studium der Natur in dem Sinne der Antiken mit Vergnügen gewahr wird. Scheu und Anmuth finden sich in diesem Bilde wesentlich vereinigt, so daß das Tragische der Situation sich zwar noch immer durchahnen läßt, aber eine eher wohlgefällige als bängliche Wirkung erregt*« (zitiert nach Börsch-Supan).

54 Rückseite des Denkmals für den General Bülow von Dennewitz, 1816–1822, ehemals links neben der Neuen Wache, vgl. v. Simson (wie Anm.22), S.123ff., 127.

55 Faust II, 5455f.; Erich Trunz, Das Haus am Frauenplan in Goethes Alter, in: Weimarer Goethe-Studien, Weimar 1980, S.488ff., 75 sieht diesen Vers im Zusammenhang mit dem von Goethe im Junozimmer aufgestellten Gipsabguß der Statuette der *Viktoria Fossombrone* (Kassel).

56 Von Tieck umgearbeitet; vgl. Arenhövel/Schreiber (wie Anm.50), Katalog, Nr. 323; Bernhard Maaz, »Größe und Reinheit der Formen« – Bildwerke von Asmus Jakob Carstens, in: Barth, Renate (u.a.), Asmus Jakob Carstens, Goethes Erwerbungen für Weimar (Ausstellung Schleswig-Holsteinisches Landesmuseum), Schleswig 1992, S.61ff.; Goethe besaß ein Exemplar, das er im Kleinen Eßzimmer aufstellte.

57 Zur Beschäftigung Goethes mit einer Doppelherme mit den Köpfen von Zeus und Dionysos, die auch hier dargestellt sein könnten, vgl. Christa Lichtenstern, Jupiter – Dionysos – Eros/Thanatos: Goethes symbolische Bildprogramme im Haus am Frauenplan, in: Goethe-Jahrbuch Bd.112/1995, Weimar, 1996, S.342ff., S.347.

58 Luise und Klaus Hallof, Eine antike Inschrift aus dem Besitz W. v. Humboldts, in: Nikephoros, Zeitschrift für Sport und Kultur im Altertum, 1998, S.183ff.

59 Humboldt an Caroline, London, 17.3.1818; Humboldt an Charlotte Diede, 8.11.1825, in: Leitzmann (wie Anm.33), Bd.1, S.223.

60 Vgl. Klaus Keil, Formuntersuchungen zu spät- und nachhellinistischen Gruppen, in: Saarbrücker Studien zur Archäologie und alten Geschichte, Saarbrücken 1988, Bd.2, S.102; Waagen (wie Anm.31), S.7, vermutete den dritten zu dieser Gruppe gehörenden Torso in der Privatsammlung Blundell Weld bei Liverpool.

61 Moritz (wie Anm.26), S.311.

62 Ebd. S.311ff.

63 Humboldt an Charlotte Diede, 6.5.1830, in: Albert Leitzmann (wie Anm.33), Bd.2, S.109f.

64 Moritz (wie Anm.26), S.54

65 Ideen zu einem Versuch, die Gränzen der Wirksamkeit des Staats zu bestimmen, G. S., Bd. I, S.97, 173.

66 Über Religion, G. S., Bd. I, S.44, 58.

67 Ebd., S.59.

68 F. Jonas (Hrsg.), Ansichten über Aesthetik und Literatur von Wilhelm von Humboldt, Seine Briefe an Christian Gottfried Körner, Berlin 1880, S.5 (Humboldt an Körner, Burgörner, 27.10.1793); vgl. hierzu und zu Schiller ins-

bes. Lydia Dippel (wie Anm. 7), S. 36ff.

69 Ueber die männliche und weibliche Form, G. S., Bd. I, S. 335.

70 Ebd., S. 343.

71 Immanuel Kant, Das Ende aller Dinge, in: A. Buchenau, E. Cassirer, B. Kellermann (Hrsg.), Immanuel Kants Werke, Berlin 1914, Bd. VI, S. 422, 423.

72 Ideen über Staatsverfassung, durch die neue französische Constitution veranlasst, G. S., Bd. I, S. 77, 81.

73 Vgl. z. B. Ovid, Metamorphosen, X, 155.

74 Moritz (wie Anm. 26), S. 331.

75 Alfons Reckermann, Amor mutuus, Annibale Carraccis Galleria-Farnese-Fresken und das Bild-Denken der Renaissance, Köln und Wien 1991, S. 108ff., 150.

76 Staatliche Museen zu Berlin/DDR (Hrsg.), Karl Friedrich Schinkel, 1781–1841 (Ausstellungskatalog), Berlin 1981, S. 61ff. An den Wänden des oberen Absatzes des Treppenhauses sind Kandelaber und darüber auf der einen Seite allegorische Darstellungen von Naturkräften und auf der anderen Seite maskenhafte Gesichter gemalt; das erdfarbene Ocker der Wandfarbe, der blaue Sternenhimmel und die figürlichen Malereien legen eine kosmologische Deutung nahe. Reelfs (wie Anm. 21), S. 59 weist darauf hin, daß das Treppenhaus noch »Rätsel« aufgebe.

77 Insofern würden wir diesen Raum entgegen Reelfs (wie Anm. 21) nicht als »Vorzimmer« (von ihr allerdings auch bereits mit Anführungszeichen versehen) zum Antikensaal bezeichnen. Das Wohnzimmer wird durch seine Mittellage über dem hier als »Cella« beschriebenen Gartenraum architektonisch gerade als mindestens gleichwertig gegenüber dem Antikensaal, dem Museumsraum, behandelt.

78 Vgl. hierzu Caroline von Humboldt an Welcker, Rom 18.6.1808, in: Erna Sander-Rindtorff (Hrsg.), Karoline von Humboldt und Friedrich Gottlieb Welcker, Briefwechsel 1807–1826, Bonn 1936, S. 22; v. Simson (wie Anm. 22), S. 56f.

79 Hierzu zuletzt Carsten Schneider, Die Musengruppe von Milet, Mainz 1999, S. 231f.

80 Ebd., S. 225f.

81 Vgl. hierzu und den Figuren Maaz (wie Anm. 53), S. 68f., 339ff.

82 Ilias, XXIV, 675f.

83 Bruno Snell, Die Entdeckung des Geistes, Studien zur Entstehung des europäischen Denkens bei den Griechen, Göttingen, 6. Aufl., 1986.

84 Ueber das Verhältnis der Religion und der Poesie zu der sittlichen Bildung, G. S., Bd. VII, S. 656, 658f.

85 Walter Geese, Gottlieb Martin Klauer, Der Bildhauer Goethes, Leipzig (1935), S. 161f.

86 Moritz (wie Anm. 26), S. 143.

87 Ebd., S. 250.

88 Bereits im Mannheimer Antikensaal (1769–1803) waren die Statuen nach Goethes Beschreibung in »Dichtung und Wahrheit«, Dritter Teil, II. Buch, Goethe (wie Anm. 14), Bd. IX, S. 501 *»auf ihren Postamenten beweglich und nach Belieben zu wenden und zu drehen«*. Vgl. auch John Kenworthy-Brown, Private Skulpturen-Galerien in England 1730–1830, in: Klaus Vierneisel u. Gottlieb Leinz (Hrsg.), Glyptothek München 1830–1980 (Ausstellungskatalog), München 1980, S. 334, 339f.

89 Johannes Sievers, Karl Friedrich Schinkel, Die Möbel, Berlin 1950 (Schinkel Lebenswerk, Bd.6), S.41.

90 Waagen (wie Anm.31), S.14.

91 Archiv Schloß Tegel, Nr. 718, 719, 1231.

92 Tagebucheintragung vom 6.1.1787, nachdem Goethe am Tage zuvor einen Abguß in seinem Haus aufgestellt hatte; vgl. hierzu auch Detlev Kreikenbom, Verstreute Bemerkungen zu Goethes Anschauung antiker Kunst, in: Sabine Schulze (Hrsg.), Goethe und die Kunst (Ausstellungskatalog), Stuttgart o.J., S.58; Rauch modellierte sogar eine Portraitbüste der Königin Luise nach der Juno Ludovisi, vgl. hierzu v. Simson (wie Anm.21), S.51ff., 476.

93 Hermann Pflug, Der flüchtige Zauber der Juno, in: Antike Welt 2000, S.37ff.

94 Vgl. Haskell / Penny (wie Anm.17), S.260.

95 Vgl. ebd., auch u.a. gedeutet als Papirius und seine Mutter.

96 Vgl. ebd., S.282ff.; auch gedeutet als Paetus und Arria.

97 Jetzt im Palazzo Altemps in Rom.

98 Humboldt an Caroline, Wien, 21.5., 13.6. und 26.7.1815.

99 Diese Entscheidung kann auch als ein schönes Beispiel für die damals aufkommende insbesondere von dem Archäologen Quatremère de Quincy vertretene Haltung, bedeutende Kunstwerke in der Aura ihres historischen Ortes zu belassen, verstanden werden; vgl. hierzu Wilfried Fiedler (Hrsg.), Internationaler Kulturschutz und deutsche Frage, Berlin 1991, S.53ff.

100 Ueber die männliche und weibliche Form, G.S., Bd.I, S.335ff.

101 Ebd., S.339, 346.

102 Über die ästhetische Erziehung des Menschen in einer Reihe von Briefen, 15. Brief, in: Friedrich von Schiller, Werke und Briefe in 12 Bänden, Bd.8: Theoretische Schriften, Frankfurt a.M. 1992, S.615; vgl. Hans Richard Brittnacher, Über Anmut und Würde, in: Helmut Koopmann, Schiller-Handbuch, Stuttgart 1998, S.587, 607.

103 Vgl. hierzu Anm.100.

104 Nr. 1082, G.S., Bd.IX, S.427f.; vgl. auch Nr. 289, G.S., Bd.IX, S.237.

105 Ueber die männliche und weibliche Form, G.S., Bd.I, S.335, 345.

106 Haskell / Penny (wie Anm.17), S.288ff.

107 Als erstes Stück in den »Propyläen« veröffentlicht, Goethe (wie Anm.14), Bd.XII, Seite 56ff.

108 Ebd., S.59.

109 Aesthetische Versuche. Erster Teil. Ueber Göthes Herrmann und Dorothea, G.S., Bd.II, S.113, 172.

110 Vgl. hierzu Anm.14.

111 Die Große Herkulanerin befindet sich im Albertinum in Dresden.

112 An Welcker, Rom, 25.7.1819 (wie Anm.78), S.240.

113 An Friederike Brun, Rom 25.5.1818, in: Ilse Foerst-Crato (wie Anm.18), S.168.

114 Moritz (wie Anm.26), S.156.

115 Humboldt an Caroline, London, 10.7.1818 und 5.11.1817.

116 Seit 1808 im Louvre, Paris; Christa Lichtenstern (wie Anm.57), S.344f.

117 Beide auch in Goethes Haus in Weimar, der Ares im Treppenhaus, die Athena im Kleinen Eßzimmer; die Statue der Athena von Velletri befindet sich im Louvre, Paris, vgl. hierzu Haskel/Penny (wie Anm.17), S.284ff.

118 München, Glyptothek; in einer Nachbildung aus Alabaster im Goethe-Haus in Weimar, Gelber Saal.

119 Humboldt an Caroline, Frankfurt 9.1.1816, und 19.1.1816.

120 Italienische Reise, 29.7.1787; in: Goethe (wie Anm.14), Bd. XI, S.372.

121 Humboldt an Caroline, Berlin, 11.8.1819: »Die Graburnen von Palombino haben mir wieder sehr gefallen. Rauch hat mich darauf aufmerksam gemacht, wie hübsch die Idee der Deckel ist. Er meint, sie wären Vorstellungen des Aschehaufens, die Farbe des Steins paßt auch sehr gut zur Asche, und dann wären sie mit Fleiß so geformt, dass man sie gar nicht anfassen und gar nicht abnehmen kann, damit das Verschlossene ewig verschlossen bleibe.«

122 Caroline an Humboldt, Rom, 14.1.1809.

123 Museo Artqueológico, Madrid; hierzu: Thomas Matthias Golda, Puteale und verwandte Monumente, Mainz 1997 (Beiträge zur Erschließung hellenistischer und kaiserlicher Skulptur und Architektur, Band 16), S.81f.; Ministerio de Cultura (Hrsg.), Coloquio sobre el Puteal de la Moncloa, Estudios de Iconografia II, Madrid 1986.

124 Caroline an Humboldt, Rom 11.3.09, 18.3.09, 1.4.09, 27.1.10, 24.2.10; vgl. auch v. Simson (wie Anm.22), S.468f.

125 v. Simson (wie Anm.22), S.469f.

126 Caroline an Humboldt, Rom, 25.1.1809

127 Jørgen Birkedal Hartmann, Antike Motive bei Thorvaldsen, Tübingen 1979, S.64ff.

128 Caroline an Humboldt, Rom, 23.12.1817.

129 Caroline an Humboldt, Rom 16.4.1818; Rauch allerdings schreibt 1818 an Tieck, die Statue gefalle ihm gar nicht, »... eine hülflose Skulptur schon im Modell, was wird erst der Marmor werden ?« (zitiert nach Friedrich und Karl Eggers, Christian Daniel Rauch, Bd. 2, Berlin 1878, S.239); Hartmann (wie Anm.127), S.72, attestiert ihr »eine gewisse nazarenenhafte Kälte«, eine Charakterisierung, die Carolines Bewunderung für die damalige Malerei, der Humboldt zurückhaltend gegenüberstand, entspricht; wie wichtig Thorvaldsen selbst die »Hoffnung« war, ergibt sich daraus, daß er 1839 ein Selbstbildnis mit dieser Statue schuf; vgl. auch das Porträt von Carl Begas, Nationalgalerie Berlin.

130 Nachbildungen sind gelegentlich auf Friedhöfen zu finden; vgl. z.B. Karl Arndt in: Peter Bloch u.a. (Hrsg.), Ethos und Pathos, Die Berliner Bildhauerschule 1786–1914 (Ausstellungskatalog), Berlin 1990, S.116f.

131 Vgl. v. Simson (wie Anm.22), S.468f.

132 Vgl. das in der Einleitung, S.12, zitierte Sonett.

133 British Museum, London; ein Abguß im Gelben Saal in Goethes Haus in Weimar.

134 Ovid, Metamporphosen, Das Buch der Mythen und Verwandlungen, nach der 1. deutschen Übersetzung durch August v. Rode neu übers. und hrsg. von Gerhard Fink, Zürich und München 1989, S.93 (IV 256–282); vgl. Moritz (wie Anm.26), S.399f.; Humboldt, Sonett Nr. 828, Archiv Schloß Tegel, Mappe Nr. 96.

135 Vgl. etwa Lessing, Wie die Alten den Tod gebildet; Lichtenstern (wie Anm.57), S.355.

136 v. Simson (wie Anm.22), S.60ff.

137 Caroline an Humboldt, Rom, 24.2.1810.

138 An Alexander, G.S., Bd. IX, S.47, 57.

139 Vgl. Caroline an Humboldt, Rom, 31.1.10., Humboldt an Caroline, Berlin, 24.2.10; auf den beiden weiteren Konsolen befanden sich bis 1945 Büsten von Caroline und Alexander (z.Zt. Eremitage, St. Petersburg).

140 Johann Georg Sulzer, Allgemeine Theorie der Schönen Künste, 2. Aufl., Leipzig 1792, Stichwort »Bildhauerkunst«.

141 Vgl. im folgenden Donatella Di Cesare (Hrsg.), Über die Verschiedenheit des menschlichen Sprachbaues und ihren Einfluß auf die geistige Entwicklung des Menschengeschlechts, Paderborn, 1998, Einleitung S.42ff.

142 Ueber Göthes Herrmann und Dorothea, G.S., Bd. II, S.113ff., 195.

143 Ebd., S.127.

144 Ueber die Verschiedenheit des menschlichen Sprachbaues und ihren Einfluss auf die geistige Entwicklung des Menschengeschlechts, G.S., Bd. VII, S.1ff., 25f.

145 Ebd., S.53

146 Di Cesare (wie Anm.141), S.139

147 Zit. nach Platon, Das Gastmahl oder Von der Liebe, übers. von Kurt Hildebrandt, Stuttgart 1979, S.25

148 Humboldt an Friedrich Schiller, Paris Anfang September 1800, in: Siegfried Seidel (Hrsg.), Der Briefwechsel zwischen Friedrich Schiller und Wilhelm von Humboldt, Bd.2, Berlin 1962, S.207f.

149 Nr. 1171, Archiv Schloß Tegel, Mappe Nr. 99.

150 James Stuart / Nicholas Revett, The Antiquities of Athens, London 1762, Bd. I, S.12ff.; vgl. Reelfs (wie Anm.21), S.47ff., 54ff.

151 Z.B. in Wörlitz, vgl. hierzu Reelfs (wie Anm.21).

152 Die Idee stammt entgegen Waagen (wie Anm.31), S.5 wohl von Schinkel, wie sich aus dessen Brief vom 14.8.1821 an Humboldt ergibt, Kania Möller (wie Anm.13), S.286.

153 v. Simson (wie Anm.21), S.469.

154 Monika Peschken-Eilsberger (Hrsg.), Christian Daniel Rauch, Familienbriefe 1796–1857, München 1989, S.368 (Rauch an seine Tochter Agnes, Berlin, 4.9.1836).

155 Musei Vaticani, Rom; vgl. Haskell/Penny (wie Anm.17), S.269ff.; Goethe (Italienische Reise, 13.1.1787, und Brief an Charlotte v. Stein, 25.1.1787) bedauerte, daß sie von Winckelmann nicht berücksichtigt worden war und er sie wegen ihrer Größe nicht aus Rom als Gipsabguß mitnehmen zu können, da er sie der *Juno Ludovisi* gleichsetze, Goethe (wie Anm.14), S.158f.

156 Louvre, Paris; vgl. Haskell/Penny (wie Anm.17), S.198f.

157 Museo Vaticano, Rom.

158 Musei Capitolini, Rom; vgl. Haskell/Penny (wie Anm.17), S.209f.

159 Ueber die männliche und weibliche Form, G.S., Bd. I, S.334ff., 338; vgl. auch Moritz (wie Anm.26), S.122.

160 Ebd., S.338.

161 Euripides charakterisiert Dionysos (Bacchus) mit den Worten »die Locken lang, ein halbes Weib? …«; vgl. Dionysos – »Die Locken lang, ein halbes Weib? …«, Katalog zur Sonderausstellung des Museums für Abgüsse Klassischer Bildwerke, München 1998.

162 Friedrich und Paul Goldschmidt, Das Leben des Staatsrath Kunth, Berlin, 2. Aufl. 1888.

163 Humboldt an Charlotte Diede, Tegel, den 23.5.1827 in: Leitzmann (wie Anm.33), S.295.

164 Wenig später wurde oberhalb der Familengrabstätte noch das Grab für Kunth angelegt; der Grabstein, eine klassizistische Stele, trägt den Spruch: »Grata quiescentem cultorem arbusta loquuntur«.

165 Theodor Fontane, Wanderungen durch die Mark Brandenburg, Dritter Band, Havelland, München 1971, S.165.

166 Sonett Nr. 837, G.S., Bd.IX, S.965.

167 Goerd Peschken, Das Architektonische Lehrbuch, München 1979, S.51.

168 Vgl. hierzu ebd., S.15.

169 Latium und Hellas oder Betrachtungen über das classische Alterthum, G.S., Bd.III, S.136ff.

170 Dippel (wie Anm.7), S.62ff.

171 6.11.1895, in: Seidel (wie Anm.148), Bd.I, S.211.

172 An Christian Gottfried Körner, Burgörner, 19.11.1793 in: Albert Leitzmann (Hrsg.), Wilhelm von Humboldts Briefe an Christian Gottfried Körner, Berlin 1940, S.8.

173 Humboldt an Friedrich August Wolf, Auleben, 1.12.1792 in: Philip Mattson (Hrsg.), Wilhelm von Humboldt, Briefe an Friedrich August Wolf, Berlin, New York 1990, S.26

174 Ueber den Geschlechtsunterschied und dessen Einfluss auf die organische Natur, G.S., Bd.I, S.311, 318. Die häufig vertretene Auffassung, daß die Welt für Humboldt negativ besetzt gewesen und er deshalb in die Antike geflüchtet sei (vgl. zuletzt Hans Belting, Die Antike als deutsches Idealbild – Wilhelm von Humboldt und seine Antikensammlung, in: Identität im Zweifel – Ansichten der deutschen Kunst, Köln 1999, S.75ff.) erscheint uns aufgrund des hier beschriebenen dialogischen Modells von Humboldt als nicht richtig.

175 Vgl. Rudolf Lippe, Sinnenbewußtsein – Grundlegung einer anthropologischen Ästhetik, 2 Bde., Hohengehren 2000.

Zeittafel

1767	Moses Mendelssohn, *Phädon oder Über die Unsterblichkeit der Seele* Lessing, *Minna von Barnhelm*	(22.6.) Wilhelm in Potsdam geboren
1768	Bertel Thorvaldsen geboren Joseph Anton Koch geboren Friedrich Schleiermacher geboren Johann Joachim Winckelmann gestorben	(14.9.) Alexander in Tegel geboren
1769	James Watt, Patent für Dampfmaschine Napoleon Bonaparte geboren	
1770	Friedrich Hölderlin geboren	
1773	Clemens Fürst von Metternich geboren	
1773	Goethe, *Götz von Berlichingen*	
1774	Goethe, *Die Leiden des jungen Werther* Antoine Lavoisier, *Erhaltung der Masse bei chem. Prozessen*	
1775	Beginn des nordamerikanischen Unabhängigkeitskrieges	(bis 1787) Erziehung und Unterricht u.a. durch J.-H. Campe, J.-J. Engel, E.-F. Klein, C.-W. Dohm; Besuch der Salons von Mendelssohn, Nicolai, Herz
1776	E.T.A. Hoffmann geboren	
1777	Heinrich v. Kleist geboren Christian Daniel Rauch geboren	Gottlob Johann Christian Kunth, Erzieher der Brüder und bis 1819 Vermögensverwalter Humboldts
1778	Jean-Jacques Rousseau gestorben Carl v. Linné gestorben	

1779	J.-H. Campe, *Robinson d. J.* (bearb. für die Jugend) Anton Raphael Mengs gestorben A. Darby, Bau der ersten Eisenbrücke	Tod des Vaters Alexander-Georg von Humboldt
1780	Maria Theresia gestorben Gründung der Amerikanischen Akademie der Wissenschaften in Boston	
1781	Kaiser Joseph II, Reformen (Religionsfreiheit, Abschaffung von Folter u.s.w.)	
1782	Friedrich Schiller, *Die Räuber*	
1784	Immanuel Kant, *Was ist Aufklärung?* Denis Diderot gestorben	
1785	Erste deutsche Dampfmaschine in Preußen	
1786	Moses Mendelssohn gestorben Friedrich der Große gestorben	
1786	Erstbesteigung des Mont Blanc	
1787	Goethe, *Egmont, Iphigenie* (Versfassung) Schiller, *Don Carlos* Mozart, *Don Giovanni* Bernardin de Saint-Pierre, *Paul et Virginie*	Universität Frankfurt a.d.O. *Sokrates und Platon über die Gottheit, über die Vorsehung und Unsterblichkeit*
1788	Immanuel Kant, *Kritik der praktischen Vernunft*	(23.4.) Universität Göttingen bis Juni 1789 (22.8.) erste Begegnung mit Caroline geb. Dacheröden Reisen an den Main und den Rhein, Begegnungen mit Forster (in Mainz), Dohm (in Aachen) und Jacobi (in Pempelfort bei Düsseldorf) *Über Religion*

1789	(14.7.) Französische Revolution, Sturm auf die Bastille, Verkündung der Menschenrechte E. Sieyès, *Qu'est-ce que le Tiers Etat?* Friedrich Schiller, *Antrittsvorlesung in Jena*	Reisen nach Frankreich und in die Schweiz (3.8. bis 27.8.) mit Campe in Paris, Begegnungen mit Forster (in Mainz), Abel (in Stuttgart), Lavater (in Zürich), Ith (in Bern) Weihnachten Begegnung mit Schiller
1790	Goethe, *Faust, Ein Fragment* Immanuel Kant, *Kritik der Urteilskraft* Mozart, *Cosi fan tutte* Erstes Walzwerk mit Dampfkraft in England	(1.1.) Verlobung mit Caroline (ab 1.4.) juristischer Referendar und Assessor in Berlin
1791	Washington als Hauptstadt der U.S.A. gegründet Johann Gottfried Herder, *Ideen zur Philosophie der Geschichte der Menschheit* Mozart gestorben	(Mai) Ausscheiden aus dem Justizdienst (29.6.) Heirat mit Caroline (geb. 1766) in Erfurt *Ideen über Staatsverfassung, durch die neue französische Konstitution veranlasst* (bis 1794) Aufenthalte auf den thüringischen Gütern seiner Frau Begegnungen und Korrespondenz mit F.-A. Wolf, C.-G. Körner, J.-C. Adelung
1792		*Ideen zu einem Versuch, die Gränzen der Wirksamkeit des Staates zu bestimmen* (nur zum Teil veröffentlicht in Schillers »Thalia« und in der »Berlinischen Monatsschrift«) Die älteste Tochter Caroline wird geboren.
1793		*Über das Studium des Altertums und des griechischen insbesondere*
1794		(Februar) Übersiedlung nach Jena, Freundschaft mit Schiller, Begegnungen mit Goethe, Kontakte zu Fichte Der älteste Sohn Wilhelm wird geboren.

1795	Baseler Friede zwischen Frankreich und Preußen, Dritte Teilung Polens	*Über den Geschlechtsunterschied und dessen Einfluß auf die organische Natur*
	Johann Gottlieb Schadow, *Prinzessinnengruppe*	
	Immanuel Kant, *Zum ewigen Frieden*	*Über die männliche und weibliche Form*
	Friedrich Wolf, *Prolegomena ad Homerum*	*Theorie der Bildung des Menschen*
	Einführung des Meter-Maßsystems in Frankreich	*Plan einer vergleichenden Anthropologie*
		Über Denken und Sprechen
		Reise (bis 1796) nach Norddeutschland, Begegnungen mit J.H. Voss (in Eutin), mit Klopstock (in Hamburg), Claudius (in Wandsbeck)
1796	Goethe, *Wilhelm Meisters Lehrjahre*	Tod der Mutter
	Napoleon Bonaparte, Feldzug in Italien	
1797	Friedrich Wilhelm III, Preußischer König bis 1840	(bis 1801) Reisen nach Dresden und Wien, 18.11. Übersiedlung nach Paris
	Joseph Haydn, *Die Schöpfung*	Der Sohn Theodor wird geboren.
		Über den Geist der Menschheit
1798		*Ästhetische Versuche. Erster Teil: Über Goethes Hermann und Dorothea*
1799	Alexander von Humboldt tritt seine Amerika-Reise an	(August bis 18.4.1800) Reise durch Spanien
	Friedrich Schiller, *Wallenstein*	
	Erste Dampfmaschine in Berlin	
1800		*Über die gegenwärtige französische tragische Bühne* (in Goethes »Propyläen«)
		Die Tochter Adelheid wird geboren.
1801	Napoleon und Pius VII erneuern den Kirchenstaat	Zweite Reise durch Spanien
	Thomas Elgin, Erwerb der Reliefs des Parthenon	Im August Rückkehr nach Deutschland, Tegel

1802	Napoleon Bonaparte wird Konsul auf Lebenszeit	(15.5.) Ernennung zum Preußischen Residenten beim Päpstlichen Stuhl in Rom (bis 1808)
	Alexander v. Humboldt besteigt den Chimborazo	(25.11.) Ankunft in Rom
	Francois René de Chateaubriand, *Génie du Christianisme*	Die Tochter Gabriele wird geboren.
	Friedrich Wilhelm Schelling, *Vorlesungen über Philosophie der Kunst*	(15.8.) Tod des ältesten Sohnes Wilhelm (geb. 1797)
1804	Rückkehr Alexander von Humboldts aus Amerika	Die Tochter Luise wird geboren und stirbt im selben Jahr.
	Napoleon wird Kaiser	
	Beethoven, *Symphonie Nr. 3 (Eroica)*	
1805	Gründung des Rheinbundes	*Latium und Hellas oder Betrachtungen über das klassische Altertum*
	Auflösung des Heiligen Römischen Reiches Deutscher Nation	*Rom* (Elegie)
	Schlacht bei Jena und Auerstedt	Der Sohn Gustav wird geboren und stirbt 1807.
	Einzug Napoleons in Berlin	
1807	Frieden von Tilsit zwischen Frankreich und Russland	*Geschichte des Verfalls und Untergangs der griechischen Freistaaten*
	Beginn der preußischen Reformen unter Stein und Hardenberg	*Ueber den Charkter der Griechen, die idealische und historische Ansicht desselben*
1808	Achim von Arnim und Clemens Brentano, *Des Knaben Wunderhorn*	Rückkehr nach Deutschland, Caroline bleibt mit den Töchtern bis 1810 in Rom
1809	Goethe, *Die Wahlverwandtschaften*	(20.2.) Ernennung zum Direktor der Sektion für Kultus und Unterricht im Ministerium des Inneren (April bis November) in Königsberg, dem Regierungssitz
		Das jüngste Kind Hermann wird geboren.
		Über den Entwurf zu einer neuen Konstitution für die Juden

1810	Heinrich v. Kleist, *Prinz von Homburg*	Gründung der Universität in Berlin
	Germaine de Stael, *De l' Allemagne*	(29.4.) Entlassung aus dem Ministerium
		(14.6.) Ernennung zum Gesandten in Wien
		Mitglied der Akademie der Wissenschaften in Berlin
1811		*Berichtigungen und Zusätze zum ersten Abschnitte des zweiten Bandes des Mithridates über die kantabrische oder baskische Sprache*
1812	Untergang der Grande Armée in Rußland	*Ankündigung einer Schrift über die vaskische Sprache und Nation nebst Angabe des Gesichtspunktes und Inhalts derselben*
	Judenemanzipation durch Hardenberg in Preußen	*Essai sur les langues du nouveau continent*
1813	(16.–19.10.) Völkerschlacht bei Leipzig	Vertreter Preußens auf dem Kongreß von Prag
1814	(31.3.) Einmarsch der Allieierten in Paris	(April bis Juni) im Hauptquartier der Alliierten
	(6.4.) Abdankung Napoleons	Vertreter Preußens unter Hardenberg auf dem Wiener Kongreß
	Ludwig van Beethoven, *Fidelio*	*Über die Bedingungen, unter denen Wissenschaft und Kunst in einem Volke gedeihen*
	Jacob und Wilhelm Grimm, *Kinder- und Hausmärchen*	*Betrachtungen über die Weltgeschichte*
1815	(1.3.) Rückkehr Napoleons von Elba	Teilnahme an den Friedensverhandlungen in Paris
	(18.7.) Schlacht bei Waterloo	Preußischer Vertreter in der Territorialkommissin in Frankfurt a.M.
	(9.6.) Wiener Kongreß-Akte	
	(22.7.) Abdankung Napoleons	
1816	Franz Bopp, *Über das Conjugationssystem der Sanskritsprache in Vergleichung mit jenem der griechischen, lateinischen, persischen und germanischen Sprache*	*Aeschylos' Agamemnon*, metrisch übersetzt
1817	(18.10.) Wartburgfest	(20.3.) Ernennung zum Staatsrat (Meinungsverschiedenheiten mit Hardenberg
		(11.9.) Ernennung zum Gesandten in England
		(5.10.) Ankunft in London

1818	Karl Friedrich Schinkel, Neue Wache in Berlin	(30.10.) Abreise aus London Beobachter auf dem Aachener Kongreß Vertreter in der Territorialkommission in Frankfurt a.M.
1819	Karlsbader Beschlüsse Arbeiterunruhen bei Manchester Bolivar , Freiheitskämpfe bis 1827 Arthur Schopenhauer, *Die Welt als Wille und Vor-stellung*	(11.1.)Ernennung zum Minister für Ständische Ange-legenheiten (31.12.) Entlassung aus Ministeramt und Staatsrat
1820	Turnen wird in Preußen verboten	(bis 1835) Sprachforscher und Sprachphilosoph *Über das vergleichende Sprachstudium in Beziehung auf die verschiedenen Epochen der Sprachentwicklung.* (1820?) *Ueber das Verhältniss der Religion und der Poesie zu der sittlichen Bildung*
1821	Griechenland erklärt sich für unabhängig von der Türkei	*Ueber die Aufgabe des Geschichtsschreibers*
1824	Caspar David Friedrich, *Vor Sonnenaufgang im Gebirge*	(31.10.) Einweihung des Tegeler Schlosses nach dem Umbau durch Schinkel
1826	Schinkel stellt Charlottenhof und Klein-Glie-nicke fertig	Ernennung zum korrespondierenden Mitglied der Académie des Inscriptions et Belles Lettres de Paris
1828	LeoTolstoi wird geboren Friedrich Schlegel, *Philosophie des Lebens*	Reise nach Paris und London
1829	Unabhängigkeit Griechenlands Goethe, *Wilhelm Meisters Wanderjahre* August Wilhelm Schlegel, *Ramayana*	(26.3.) Tod Carolines (8.5.) Ernennung zum Vorsitzenden der Kommission für die Einrichtung des Museums in Berlin.
1830	Juli-Revolution in Paris und erneute Freiheits-bewegungen Eröffnung von Schinkels Museums am Lustgar-ten (sog. Altes Museum) Eisenbahn Liverpool – Manchester	(15.9.) Wiederberufung in den Staatsrat Verleihung des Schwarzen Adlerordens

1831		(1831?) Humboldt beginnt, täglich ein Sonett zu dichten
1832	(22.3.) Tod Goethes »Hambacher Fest« führt zur Aufhebung von Presse- und Versammlungsfreiheit	
1835	Eisenbahn Nürnberg – Fürth Georg Büchner, *Dantons Tod*	(8.4.) Humboldt stirbt in Tegel.
1836 ff.		Postum: *Über die Kawi-Sprache auf der Insel Java, nebst einer Einleitung über die Verschiedenheit des menschlichen Sprachbaues und ihren Einfluss auf die geistige Entwicklung des Menschengeschlechts.* – Herausgegeben durch Alexander von Humboldt *Wilhelm von Humboldt, Gesammelte Werke* – Herausgegeben von Carl Brandis, Berlin 1841–52, 7 Bände
1853		*Sonette Wilhelm von Humboldts.* – Herausgegeben von Alexander von Humboldt

Abbildungsverzeichnis

1. Marmorausführung durch Christian Daniel Rauch, 1856, Durchm. 40 cm. – 2. 15 × 19 cm. – 3. und 4. aus: Sammlung architectonischer Entwürfe, Berlin 1819 – 1840, 4. Heft 1824, Tafel 1, 44,5 × 57,5 cm (Ausschnitt). – 4. (Ausschnitt). – 5. bis 1945 Schloß Tegel, verschollen. – 6. aus: Sammlung architectonischer Entwürfe, Berlin 1819 – 1840, 4. Heft 1824, Tafel 2, 44,5 × 57,5 cm (Ausschnitt). – 7. Ebd. S. IX, 9,7 × 13,8 cm. – 8.–13. Aufnahme von Jobst v. Kunowski 1999 (Copyright Schloss Tegel). – 14. – 16. Aufnahme Stiftung Preußischer Kulturbesitz. – 17. Aufnahme von Jobst v. Kunowski 1999(Copyright Schloss Tegel). – 18. aus: Wilhelm von Humboldt, Über die Kawi-Sprache auf der Insel Java, Berlin 1836. – 19. Aufnahme von Jobst v. Kunowski 1999 (Copyright Schloss Tegel). – 20. aus: Stuart und Revett, Alterthümer von Athen nebst anderen MonumentenGriechenlands, Taschenausgabe, Leo Bergmann, Weimar 1838, gegenüber S. 40, 11 × 7,8 cm. – 21. aus: Sammlung architectonischer Entwürfe, Berlin 1819 – 1840, 4. Heft 1824, Tafel 2, 44,5 × 57,5 cm (Ausschnitt). – 22. Skizzenbuch Archiv Schloß Tegel, 7,3 × 11,4 cm. – 23. Höhe 39 cm (mit Sockel), Gipsabguß, Aufnahme von Ulrich von Heinz 2001.